裸女的風情萬種

Natalia S. Y. Fang　方秀雲──著

For Chris & Tom,

Father & Son

獻給一對深情的父子

A thing of beauty is a joy for ever:
Its loveliness increases; it will never
Pass into nothingness⋯

from English poet John Keats'
(1795-1821) "Endymion"

方秀雲（Natalia S. Y. Fang），橫跨兩岸與歐美的藝術史學家、文學與藝術評論家、傳記作者、詩人、散文作家。

出生於台北，英國愛塞斯大學現代藝術與電影評論研究所、愛丁堡大學藝術史碩士、格萊斯哥大學藝術史博士。

專長廣及文學、藝術與美學各領域。經常在報紙、雜誌、期刊、與畫冊發表文章，累逾千篇。

著有藝術書：《藝術，背後的故事》、《慾望畢卡索》、《高更的原始之夢》、《解讀高更藝術的奧祕》、《擁抱文生·梵谷》、《藝術家和他們的女人》與《藝術家的自畫像》；並在德國出版兩本英文著作：《Dali's 'Le Christ': Religious or Sacrilegious?》、《Empress Dowager CiXi: Images, Ideas and Reality》。

十三歲開始寫詩，詩集有《夢與詩》、《愛，就這樣發生了》、《以光年之速，你來》與《英雄》。

目次

自序　**不再老去，不再有碎塊**

美一事是永恆的喜悅：
它的可愛與日俱增；永不
化為烏有……

1818年，英國浪漫詩人濟慈寫下一首〈恩底彌翁〉，此為一開始的詩行。

出走的慾望

我可以到柏林，我可以到倫敦，我可以到紐約，甚至有時候想買一張單程機票，飛奔俄羅斯，從此不回來。

來自台北的我，從小，感受周遭的黯淡，常聽人的閒言閒語，談到「美」一事，大家總帶幾分的譏諷，要嘛，不就跟美德、善良、責任、實用扯在一塊兒，要不，會很負面的說，是惡運的前兆，既短暫，又虛幻，沒必要放心思在上頭。好多年，我生疑，他們在害怕，還是逃避呢？

十三歲，沒錯，就是那知性初開的年齡，一個聲音告訴我：「出國吧！」從腦波發射，每天敲打著我，之強、之頻繁，日子一天一天的過，無數次，眼見希望的渺茫，但，那聲音從未停過，十多年後，我離開了台北。

無親無故的，荷包所剩無己，前方是什麼，是個未知，天堂？地獄？人間我怕不怕陌生，我告訴自己：「陌生？就是那陌生，是我整個身心想投下去的。前方虎口，惡狼，早不管了，火坑，也要跳，一心想出走，到一個……」

雲的錯

其實，走出，滋味是苦澀的。

在米爾頓（John Milton）1667年的史詩《失樂園》（Paradise Lost）裡，結尾，亞當要離開伊甸園時，一位善良天使告訴他：

你將會在自己身上找到另一座天堂，會更愉悅。

離開雖苦，但這位十七世紀英國辯論家卻說服了我，從此，是我尋找天堂的開始。

尋找的過程，更是孤獨、漂泊。

母親對我名字常有意見，說我的「雲」飄啊飄的，沒定性，是致命傷啊！千交代萬交代，囑咐我何不換其他字，於是，便取了個「玉」。有一陣子，我就叫「秀玉」。記得，出國前，她帶我到市場，說要買手鐲給我，選了一只玉製的，好細緻、好清透，還請賣玉婦人將它戴在我手上，她使勁地套，弄疼了我，又行不通，為我塗上軟膏，再蒙上滑溜的塑膠袋，猛壓猛擠，折騰一番，最後才套上去。

但出國後，沒多久，這堅硬的手鐲，竟在我睡夢中，不知怎麼的，碎了。

「碎玉」之事，讓我了解風一來，或許移不動玉的沉重，卻吹走了輕飄飄的雲，而我寧願依附著風，它停那兒，我就落那兒，問題是，風不會在一個地方停太久，膩了，又要換他處，我心底卻不斷地問，渴求，何時能停下來呢？

飄，或許是隱隱的叛逆，我想，大概還未尋獲一個能讓我流連忘返的疆域吧！

亙古的追問

就這樣，藝術成了我知性的嚮導。

我喜愛將藝術譬喻一個圓，圍繞此範疇創作，可以偏離，可以親近，可以搖晃，可以千變萬化，達到革新的局面，但不管如何，它總有一個中心點，而此中心點代表什麼關鍵元素呢？

自文藝復興以來，橫跨五百多年的西方美術，藝術家們為了深索人性，裸體成了一個被描繪的主題，而裸女形象，更成創作者、收藏家，與觀眾的目光焦點，那麼，眾人透過裸身，遇見了什麼呢？

這些問題，是我撰寫《裸女的風情萬種》（Nudes Who Changed Art）的初衷，在過程中，回答的，不外乎是人們永恆的追問──美。

美的價值，於藝術，猶如孫悟空在如來佛的手掌心一樣，逃不了，也消失不了。

裸女，美學突破之作

構思此書期間，每回專注在某位藝術巨人時，我渴求進入他的世界，滲透他的腦細胞、血液，想找出藝術的本質。白天理性的探知，在夜晚，釋放了淺意識，感性悠遊於天馬行空，所有的疑問、難題，最後，在他們的突破之作，一切迎刃而解了。然而，何謂藝術家們的美學突破之作呢？無疑的──裸女。

慢慢的，我整理出一些傑作，牽涉不同時代、歷史、故事、派別、刻劃角度、美學意義，這些名畫不僅是美的代稱，也帶來了美學上的革命，更為裸女藝術的演化，設下原型，件件精彩，張張典範，讓後生晚輩們日以繼夜的，不厭倦地模擬、學習，並吸取精華。它們包括：波提切利的〈維納斯誕生〉、杜勒的〈亞當與夏娃〉、堤香的〈戴安娜與卡樂絲荳〉、魯本斯的〈三美惠女神〉、維拉茲奎斯的〈洛克比維納斯〉、林布蘭特的〈沐浴的巴絲芭〉、哥雅的〈裸女馬雅〉、安格爾的〈瓦平松浴女〉、庫爾貝的〈世界的源頭〉、雷頓的〈沐浴的賽姬〉、高更的〈死魂窺視〉、莫德松貝克的〈結婚六週年的自畫像〉、克林姆的〈旦妮〉、莫迪利亞尼的〈張開手臂的沉睡裸女〉等。

藝術家與女模

長久以來,我嘗試在偉大藝術家們身上尋找典範,如跟屁蟲一樣,隨這些巨人到一些從未去過的地方,體驗一些從未經歷的事;也像吸血鬼一樣,期待從他們身上,吸吮過人的精氣與超凡的能量;也如扮演情人一般,駐留在他們的世界裡,談一場接一場的戀愛。每次都新鮮、驚奇、有趣,並激盪不已。不過,重要的是,他們不朽的靈魂早侵蝕我的細胞,成為我一部份了。

他們愛刻劃女人,我面對這些藝術中的女子,焦點從創造者轉至被塑造的一群,角色轉變了,心境還會一樣嗎?

這使我聯想到《布拉格之春》(The Unbearable Lightness of Being),導演菲利普·考夫曼(Philip Kaufman)在1988年拍的一部電影,描繪1968年捷克斯洛伐克政治解放時期發生的故事。在一個晚上,當蘇聯的坦克攻進時,女主角德瑞莎(Tereza)與男主角湯馬斯(Tomas)進行了一段對話:

> 德瑞莎:「帶我去她們那裡。」
>
> 湯馬斯:「去誰那裡?」
>
> 德瑞莎:「帶我去她們那裡,當你跟她們做愛時,帶我去見她們,我可以為你幫她們解衣,我想這麼做。真的,我幫她們洗澡,然後把她們帶給你,我想做任何你喜歡的事。」
>
> 湯馬斯:「妳在說什麼?」

接下來,德瑞莎從原有哀怨、乞求的口吻,突然一轉:

> 「我知道你跟別的女人幽會,我知道這件事,你沒辦法騙我。」
>
> 「(自言自語)我真的試著告訴自己,好吧,那沒什麼,那不重要,那只是玩一玩而已,他只是忍不住,我知道他愛我,我確定,他是愛我的,他是愛我。」
>
> 「(面向湯馬斯)但是,我無法忍受,我已盡力了,但還是無法忍受,帶我去見她們,不要孤單把我留在這兒。」

擔任腦外科醫師的湯馬斯,曾在雜誌刊登過一篇文章,用希臘神話中伊底帕斯(Oedipus)國王的角色來比喻共產政權,之後被當局找麻煩,又逼迫在紙上簽字,但他二話不說就將紙揉成一團。扔了,一個不向霸權妥協,有良心

的知識分子。然而，他生性有弱點：花心，情人不少，其中，最了解他的女人是莎賓娜（Sabina），她既成熟、性感、獨立、有才氣，又能看清社會現狀；而德瑞莎呢？堅定、忠貞，依賴性重，有強烈的正義感，她想明白為什麼自己的男人常去找別的女人，特別是莎賓娜呢？

從莎賓娜那兒，德瑞莎學會了怎麼攝影。時代變了，人們愛看裸照，雜誌主編建議德瑞莎拍一些女人的裸體，但沒經驗的她找上了莎賓娜。最後，她突破了藩籬，在拍攝的過程，發掘對方的優點，感動了起來，由原來的嫉妒、氣憤，轉為後來的欣賞、珍惜。人與人之間的情誼，竟可到如此地步。

而我，看著這些畫中的裸女，我的心境就像德瑞莎，從對湯馬斯的愛，轉向對莎賓娜的情。仰慕藝術家的同時，我心想，這些女子的迷人之處在哪兒？她們到底有怎樣的能耐？如何觸動了天才呢？在看、在思索時，隨之撲來的是一份熟悉感，從她們身上，我彷彿遇見自己，與其說閱讀她們，還不如說是一個了解自我的過程吧！

因愛，夢成真

此書中名家畫筆下的女人，叫什麼名字？背景如何？知道也好，不知道也罷，重點在於，她們勾起了藝術家的靈魂，透過創作者的巧手，移至二度空間的畫布或畫板。神奇的，這些女子的肉身不再腐朽、湮滅，永恆地定在那裡，或許你曾經看過這些畫，或許沒有。那美，與其背後的意義，在不被了解時，可能只是一具具凍結的木乃伊。

因此，我用新的方式來介紹，先將影像中的人物引出，與我們相遇，再透過美學的知識、藝術的敏感，與文學的抒情，為這些女子，新鮮地，注入溫度、精氣、感覺、思想、生命，彷彿跨越了時空，一個個鮮活了起來，真實地穿透我們的靈魂，一切不再是夢，而是我們可以觸摸，可以對話，可以成為伴侶，甚至一起生活的女子。

正如希臘羅馬神話裡的雕塑巨匠畢馬龍，目睹自己雕塑品，美呆了，不經意愛上她。之後，藉愛神之力，裸女雕像跳出媒材的框架，成了真人，與他幸福相伴。在此，我也許下一個心願，此書裡的裸女，她們萬般的風情，被注入愛的精靈，最終，也能出現畢馬龍的神奇效應！

允諾之地

從十三歲始，模模糊糊的，翻翻滾滾，不知去向，或許，我可以到柏林，可以到倫敦，也或許，我可以到紐約、俄羅斯，但，我哪兒都不去了。

我了解美無法單獨閃耀，只有在愛裡，才能看得清。

如今，不再漂泊。患了多年失樂園症候群的我，總持著一把藝術之鑰，心頭呢？念著天使的允諾之地，夢想有一天打開那一扇門，期待看見什麼，最後，我打開了，瞥見了一個永恆的春天。在這裡，一種暖陽般照耀，只有純粹的喜悅，靈魂不再老去，生命也不再有碎塊。

此刻，就讓我將這一把藝術之鑰──美，遞給你，可別辜負了我，好好享受吧！

寫於愛丁堡
2013年之春
屋外，下雪：屋內，暖了火

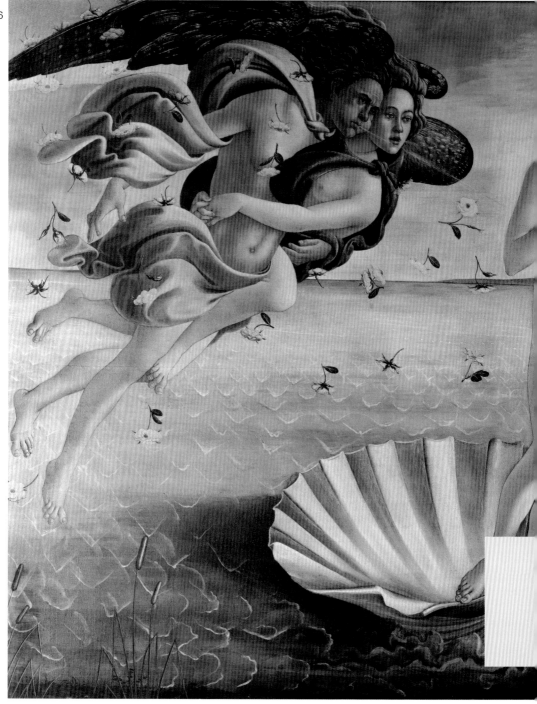

波提切利（Sandro Botticelli, 1445-1510）
〈維納斯誕生〉（The Birth of Venus）
約1486年
蛋彩，畫布
172.5×278.5公分
佛羅倫斯，烏菲茲美術館（Uffizi Gallery, Florence）

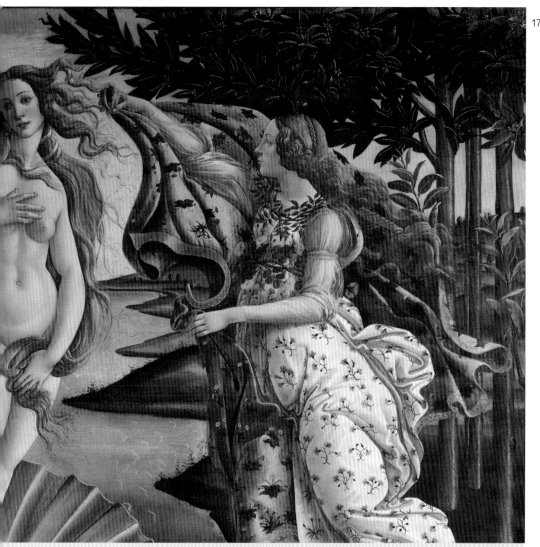

Chapter 1
神性之美，是騷動，也是威脅
波提切利的〈維納斯誕生〉

這是義大利文藝復興畫家桑德羅‧波提切利的〈維納斯誕生〉，於1486年完成，畫的中間站著一名裸女，她就是標題中的美神維納斯。

迎維納斯

背景，遠方有淡藍的天空，些許的暈白，顯出的微亮，屬於冷光，判定是晨間的破曉；有淺綠的海，層層的波紋，仔細瞧，活像片片的魚鱗，那綠，越靠岸，就越深，整片彷彿在浮動、漂蕩；右後方，則有突出的幾塊綠、菊黃色調土丘，小小的，與幾叢高大、濃葉的月桂樹。整片風景，採用自然界的原色。

人物方面，左邊一對披有布巾的男女，長著厚實的翅膀，他們甜蜜地相擁，望向維納斯，吹了一口氣，結果，落下朵朵的淡粉玫瑰；右邊一名女子，穿著白色洋裝，上有藍色矢車菊的圖案，兩手捧著一件大紅袍，榮耀般地，準備賜給維納斯。

維納斯，她一身的滋潤，白皙的皮膚，柔和與優美的曲線；一襲金髮，些許飄散，些許落於肩、前頸、與乳溝之間，其餘的長到膝蓋，她用一手拉住一撮髮絲，遮掩了陰部，另一手越過左側乳房，貼住胸前，露出另一尖挺的乳房。

在這兒，畫面之美，我們立即感受無窮的愉悅。

水到渠成

畫家波提切利約1445年出生於佛羅倫斯，我們
對他的來歷與背景所知不多，只知道十四歲時
當學徒，一開始，哥哥教他技藝，怎麼做一名金
匠，約十六歲，在梅第奇（Medici）家族鍾愛畫家
菲利浦‧利皮（Fra Filippo Lippi）那兒受訓，他
專攻繪畫細節，也幸運地，到匈牙利的首都布達
佩斯製作壁畫。

〈賢士來朝〉（Adoration of the Magi）

〈基督的誘惑〉（Temptations of Christ）

二十五歲那年，擁有自己的工作室，漸漸，聲名打響，教皇
西克斯圖斯四世（Pope Situs IV）派他去裝飾西斯汀教堂
（Sistine Chapel），在那兒，他一一完成了三幅壁畫，分
別為〈基督的誘惑〉、〈可拉的懲罰〉與〈摩西的試煉〉，
此三主題是基督教神學中，最值得省思的功課。之後，回
到佛羅倫斯，整個人變了樣，思緒、想法成熟許多，同時
也進入一種哲學狀態，開始研究中古時期的作家但丁，為
《神曲》一書的地獄（Inferno）篇做版畫，因太過癡迷，
一頭栽下去，什麼事便擺在一邊了。

他的風格在此時，也有了巨變。三十七歲，在恰好的年齡，
他畫下一幅傑作〈春〉（Primavera）；三年後，他又完成了
〈維納斯誕生〉。此兩幅畫作，之後證明是他藝術生涯的
頂極之作。

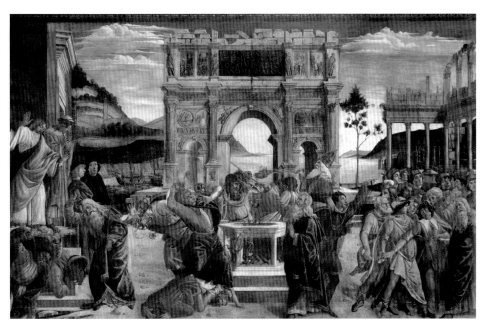

〈可拉的懲罰〉（The Punishment of Korah）

〈摩西的試煉〉（The Trials of Moses）

波利齊亞諾的詩

約1475年至1478年間,義大利
的古典學者兼詩人波利齊亞諾
(Angelo Poliziano)抒寫一部長詩
〈為尊貴朱利亞諾‧梅第奇的馬上
比武〉(Stanze di messer Angelo
Politiano cominciate per la giostra
del magnifico Giuliano di Pietro de'
Medici),描述火神伏爾坎(Vulcan)
為維納斯神廟的門製作浮雕的故事,
這虛構的內容,主旨在談愛。

其中,幾篇如下:

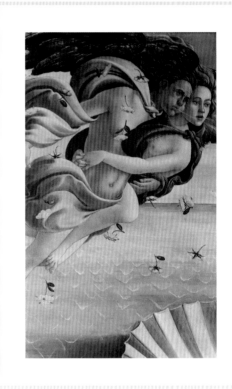

〈51篇〉
……在那荒涼的
利古里亞區,位於海岸線上,
那兒,大岩石群聚,聽見傲氣與
憤怒的海神(Neptune)擊拍與呻吟

〈99篇〉
在波濤洶湧的愛琴海,性物被
發現,特提斯(Tethys)的濺潑聲,被
接收了,漂於海浪,包裹白泡沫中,
行星的各轉彎之下:
之內,以可愛、愉悅之姿,一位
非人面容的年輕女子,
乘著海螺,被俏皮的西風(Zephrs)
吹送上岸:天神頗歡心
鼓舞,因她誕生了。

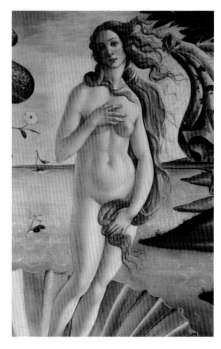

〈100篇〉

你會說泡沫是真的，海是真的、真的
海螺和真的風吹；你
會看見女神眼裡的閃電，
天空和笑她的元素：
時序女神（Hours）穿上白衣，踩在海灘，
微風撩起她們鬆散、飄逸的長髮；
她們的臉不一，沒有不同，姐妹一般。

〈101篇〉

你可以宣誓，女神出現了
自海浪，用右手壓住她的髮
用另一手遮蔽她甜美的肉慾山丘，
海岸因她神聖的步伐
留下了烙印，披有
花與草；然後愉悅，甚於
人的特徵，她受至珍愛
有三位仙子迎接，裹上星星圖案的外衣。

以上幾段描述，不就跟波提切利的〈維納斯誕生〉一模一樣嗎！
顯然，藝術家受此詩的影響而畫。

詩人波利齊亞諾在描繪火神伏爾坎製作浮雕時，運用了古典文體，強調一種藝術形式仿效另一種藝術形式，特別在畫與詩的關係上，古羅馬詩人霍勒斯（Horace）的《詩的藝術》（Ars Poetica）有一句名言：「當畫就是詩」，表示這兩者之間的親和與較勁的意味，讓畫家不再只是工匠，而是因詩，有了知性成份，地位也攀升上來。

當然，波提切利非常同意此看法，運用文學，來刺激自己的創作，更增添了光彩。

貝殼上的女孩

那位站在貝殼上的裸女是誰呢？

她來自望族，名叫西蒙內塔·坎帝亞（Simonetta Cattaneo de Candia），1453年出生於利古里亞區（Ligurian）的熱內亞（Genoa），或韋內雷港（Portovenere），到底哪一個正確，後代的人也打不定主意，由於後者含「維納斯的海港」之意，聽起來浪漫多了，人們傾向用韋內雷港做她的出生地。

1469年春天，西蒙內塔十六歲時，人到San Torpete教堂膜拜，在那兒，碰見一名男子，叫馬爾可·韋斯普奇（Marco Vespucci），兩人一見鐘情，馬上論及了婚嫁。

馬爾可與佛羅倫斯的上流人士接觸頻繁，特別跟梅第奇家族交往不淺。當西蒙內塔一嫁給他，很得全邦人的歡心，深受每位男子的愛慕，其中包括梅第奇家族的羅倫佐（Lorenzo）與

朱利亞諾 (Giuliano di Piero)，因羅倫佐忙於國事，無暇關心她，於是，朱利亞諾積極展開追求。

於1475年，一場盛大的騎士比武在聖十字廣場 (Piazza Santa Croce) 舉行，朱利亞諾參與了馬上槍術比賽，在他的旗子上，懸掛了西蒙內塔肖像，據說，是由波提切利畫的，在此圖像，她戴著頭盔，扮演一名亞典娜的角色，下方列一行法文，寫著：La Sans Pareille，意思是「無與倫比」。比賽結果，朱利亞真的獲勝了，當然，這也贏得她的芳心。

因這場競賽，西蒙內塔被冠上「美麗之后」的頭銜，不但是佛羅倫斯最美的女子，而且堂皇的晉升成文藝復興最迷惑、誘人的典型。然而，不幸地，1476年4月的一晚，死於肺結核，那時才二十三歲，多年輕！

死後的獻殷情

因她在最美時，斷氣了，除了留下無限的惋惜與哀思，更無老去、掙扎、難堪的問題，所以，死後，還依舊迷倒不少男子，無數的詩、畫因她而作，她「永保不死」的形象一直留在人間。

深情的畫家波提切利，日日夜夜，思念著她，她離世越久，他越眷戀，用作畫來解愁解憂，〈維納斯誕生〉即是在她死後九年進行的，另外，1480年代，他描繪許多少女的形象，也以她的模樣為範本完成的（〈西蒙內塔・韋斯普奇肖像畫〉、〈持石榴的聖母〉、〈摩西的試煉〉），知名的〈春〉也是一例。

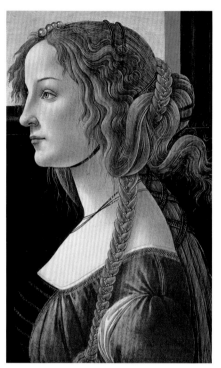

〈西蒙内塔・韋斯普奇肖像畫〉
（Portrait of Simonetta Vespucci）

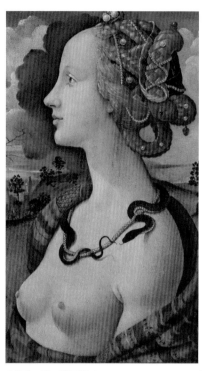

皮埃洛・迪・科西莫（Piero di Cosimo, 1462-1521）
〈西蒙内塔・新年之神・韋斯普奇〉
（Simonetta Ianvensis Vespucci）

〈持石榴的聖母〉（Madonna of the Pomegranate）

還有，像詩人波利齊亞諾寫下一首〈美麗的西蒙內塔〉（La bella Simonetta），將她比喻成一位嬉戲笑鬧的女孩，在草地上與其他女伴玩在一起，是這樣：

　　……因此，愛神從那對眼睛傳送出熱烈燃燒的靈魂，如此甜蜜，讓男人的心著了火。

在詩裡，也特別歌頌她蓬鬆、撩人的金髮，與那張活潑的臉龐。

同時期的另一名畫家皮埃洛・迪・科西莫也為她完成一張〈西蒙內塔・新年之神・韋斯普奇〉。在此幅畫中，她的側臉清晰的描繪，輪廓之柔、之優美，長頸，高額頭（削除髮尖）的特徵，暗示聰穎與知性，頸子上纏繞一條小黑蛇，蛇頭即將咬住蛇尾，此代表永生，整個把她的智慧與靈氣勾勒了出來。

值得一提，1510年，當波提切利將死，彌留之際，表示想將遺體埋在奧尼桑蒂教堂（Church of Ognissanti），葬於她的腳邊。但，這一直未付諸於現實，等到死後三十四年，才如願以償。

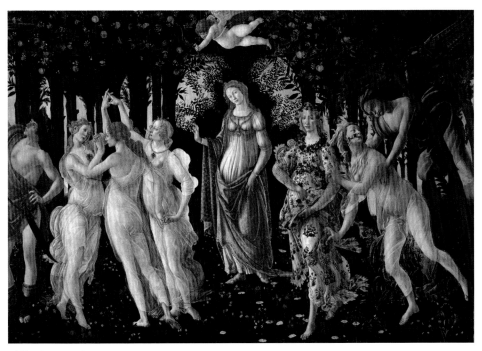

〈春〉（Primavera）

新柏拉圖主義

那個年代，義大利被分為幾個小國，其中教皇國（Papal State）、那不勒斯，與威尼斯勢力最大，而其他一些城邦與王國有時結盟，有時戰爭，藉此擴大版圖與影響力，所以，軍事成為各國發展的焦點。當時，佛羅倫斯的梅第奇家族成員，對權力饑渴不已，除了壯大武力，對哲學、文學、美學也相當重視，因為他們知道，最終還得靠這些軟性的東西，來降服人心，第一代的柯西莫（Cosimo de' Medici）興建了佛羅倫斯學院，以柏拉圖設立的「雅典學派（Akademia）」為典範，一直到十五世紀後半，佛羅倫斯的學者們大多崇尚新柏拉圖主義，汲汲捕捉之前羅馬與古典的光榮，其中，人道主義哲學家菲奇諾（Marsilio Ficino）是此學院的翹楚。

菲奇諾擅長詮釋柏拉圖的作品，評論《斐利布斯》（Philebus）（「深愛者」之意）時，他談到維納斯的起源，那出自於古希臘口傳詩人赫

拉菲爾（Raphael, 1483-1520）〈雅典學派〉（The School of Athens）

西阿德（Hesiod）的《神譜》（Theogony），說農神撒登
（Saturn）閹割天神，將生殖器官丟入海中，泡沫一經攪
動，維納斯誕生了。更深層地說，所有事物的豐饒與潛在
性，都藏於本然性能，上帝之靈飲下之後，在內部擴展，然
後，灌入靈魂與物質，此成了海，於是，生產的程序開始，
當靈魂受孕時，創造了美，一來，轉換到超智力的理解，那
是往上提升；二來，物質產下感覺、迷惑，那是往下移動，
而這一上一下，也就說，幻化成美，源自於靈魂，就被稱為
維納斯，只要有美出現，便有愉悅，所有產物從靈魂而來，
因此，維納斯本身即是愉悅。

好個「維納斯本身即是愉悅」啊！故事牽涉的性、靈魂、物
質，與美，全被波提切利帶進了〈維納斯誕生〉。

兩個維納斯

波提切利創作〈維納斯誕生〉之前,也畫下一幅人人稱羨的〈春〉,這兩件是他學習古物圖像精華的成果,屬於哥德式寫實風格。關於這對作品,十六世紀佛羅倫斯繪畫學院的創辦人歐及甌・瓦薩里(Giorgio Vasari)在著作《藝術家的生活》(Le Vite de' più eccellenti pittori, scultori, ed architettori)(研究文藝復興藝術家的關鍵資料)中,也大肆讚美。

我們若將〈維納斯誕生〉與〈春〉擺在一起,比較這兩尊「維納斯」,會發現類似之處:有傾斜、嬌滴的頭,與右側的手姿;其餘的,就很不一樣了,包括:一個裸身,一個裹衣,站態、左側的手姿也不同,有趣的是,貝殼上的那位即將受孕,森林內的那位已懷孕多時了。

在哲學家菲奇諾對柏拉圖的〈饗宴〉評論一文中,談到這對維納斯:

> 這兒,我們看到雙生維納斯,清楚的,一個是熟知神性的靈魂能力;另一個是繁衍低下形式的靈魂能力。

她們之間的差異,有什麼可化解呢?

> 因此,讓靈魂裡,有兩個維納斯,一是上天的,二是俗世的,讓此兩者有一個愛,屬上天的,可反映神性之美,屬俗世的,可在人間產生神性之美。

此段話語暗示〈維納斯誕生〉屬上天的,〈春〉則是俗間的,而且,也透露菲奇諾的世界觀,中心元素是「愛」,無它,兩者離的遠遠,有了它,就有一個宇宙的結合力量,黏合彼此的差異。

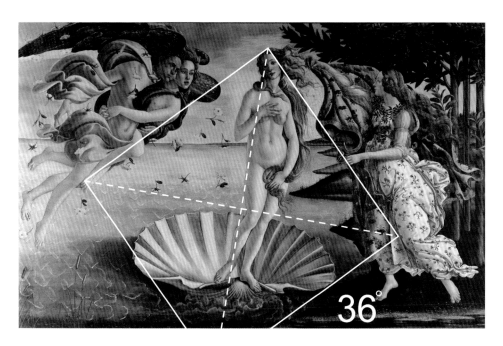

36度的傾斜之美

站在貝殼上的這位裸女，如此美，讓人多麼歡心，為此，我們幾乎忘了這尊維納斯，有粗獷的頸子、過度傾斜的肩膀、扭轉不對勁的手臂，若仔細想想，這些算是誇張、矯揉造作的舉止呢！或許，你我不禁要問，矛盾、似是而非了嗎？

左側的西風一吹，維納斯的身體往一邊搖晃，重心當然往右傾斜，測量之後，發現角度與地面呈36度，這樣，給人一種不穩定，隨時跌倒的危險，所以說，為什麼她的存在，對周遭形成了威脅，是一股騷動，那是美的關鍵啊！

天與地的神性之美

此維納斯的模樣，1486年，為人間定下了原型，五百多年來，不知有多少的創作者與模特兒相繼模仿，今天，她依舊是美的最高典範！

為什麼呢？因新柏拉圖的美學，波提切利在〈維納斯誕生〉裡，為西蒙內塔注入了神性之美，因為有愛，這美連接了天，也串通了地，兩者交溶，此神性的美成了海誓山盟，將永不殞落。

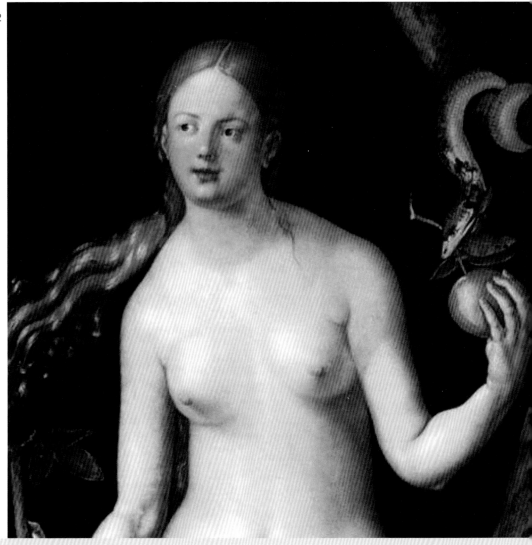

Chapter 2
誘惑，經理性的注入，達到了完美
阿爾布雷特・杜勒的〈亞當與夏娃〉

阿爾布雷特・杜勒（Albrecht Dürer, 1471-1528）
〈亞當與夏娃〉（Adam and Eve）的局部
1507年
油彩，畫板
209×80公分
馬德里，普拉多美術館（Museo del Prado, Madrid）

這是北文藝復興畫家阿爾布雷特・杜勒的〈亞當與夏娃〉的局部,原作是一對畫,右是裸女,左是裸男,此取右畫,於1507年完成,此女,即是《聖經・創世紀》講的夏娃。

承接蘋果的夏娃

背景一片漆黑,右側有一棵樹,右上角,樹枝懸掛著一條蛇,身子捲曲,嘴含一棵圓熟的蘋果;稍中下的位置,有一根橫斜的樹枝,從右往左長;在左端,約中央處,往上與往右的兩個方向,各長出小樹枝與小梗、四片黃綠葉。地上是土壤,散些大小不一的石塊,看似乾枯。

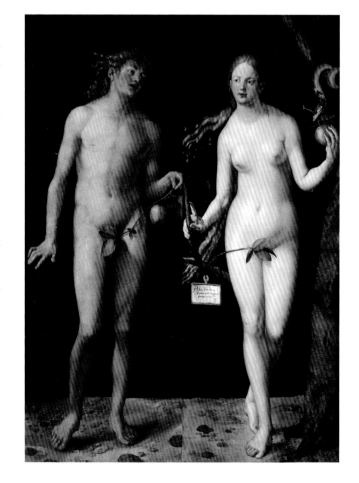

〈自畫像〉（Self-Portrait）

前端的夏娃，站立著，大腿處依靠那根橫長的樹枝，一手
抓住垂直的小樹枝，整個身體稍微往左傾，她的眼珠往亞
當那頭瞄，拋媚眼似的，留著一襲長髮，隨風飄曳，而那
突出的小葉片，剛好遮住了她的陰部；右邊，那條蛇在傳
遞紅蘋果，她正用左手承接。

下一步呢？此畫的時間順序，是由右往左延展，接下來，
將進入另一個景象：亞當手握一顆蘋果，一副迷惑、茫
然。無疑，是夏娃傳給他的。

願當紳士，不願當寄生蟲

畫家杜勒，1471年5月20日出生於德國紐倫堡（Nüremberg），從小跟父母與十七個兄弟姊妹同住一個屋簷下，日子過得清苦。父親是一名金匠師，經他啟蒙，杜勒的藝術基因得以發揮。十五歲，在祭壇畫名師麥可‧沃俱馬特（Michael Wolgemut）之下當學徒，幾年後，沃俱馬特深知他潛力無窮，建議他四處走走，多增廣見聞，接下來幾年，他遊歷德國各地，像諾德林恩（Nördlingen）、烏爾姆（Ulm）、康斯坦茨（Constance）、巴塞爾（Basel）、

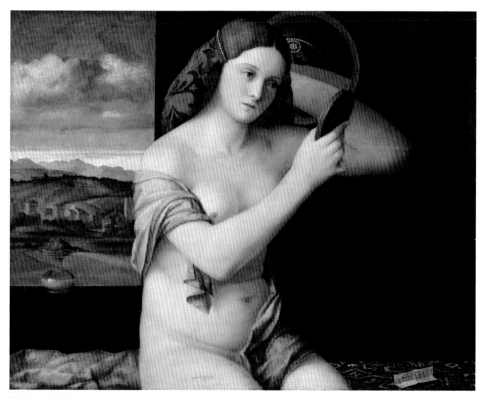

喬凡尼‧貝利尼（Giovanni Bellini, 1430-1516）
〈鏡子前的裸身年輕女子〉（Naked Young Woman in Front of the Mirror）

柯馬（Colmar）、史特拉斯堡（Strasbourg）⋯⋯等等，與其他藝術家會面交流，也接觸斯瓦本派（Swabian）畫風，回家鄉後，馬上興起了藝術、數學與科學三合一的念頭。

為了達成心願，1494年底，他啟行義大利，在那兒，作畫、逛美術館、上教堂，也在威尼斯，跟他的偶像藝術大師喬凡尼・貝利尼（Giovanni Bellini）見面，另外，經閱讀，接觸歐幾里得（Euclid of Alexandria）、帕西歐里（Luca Pacioli）、阿伯提（Leone Battista Alberti）、古羅馬建築師維特魯威（Vitruvius）等人的數學與建築理論，他對科學愛好，簡直到了瘋狂的地步。

他以祭壇畫、油畫、版畫、繪圖、與水彩畫著稱，常接受貴族們的委託，專門畫肖像作品，他的人像畫，以逼真聞名，有一段故事是這樣的：根據人文學家查爾蒂斯（Konrad Celtis）的記載，杜勒曾畫一張自畫，他的愛犬有一次撞見，誤以為是自己的主人，興奮不已，又叫又搖尾巴的，這例子說明畫猶如真人，微妙微俏呢！

於1505年，他再度回到威尼斯，繼續深入藝術與數學的精華，在一封寫給好友威利玻德・伯克漢門（Willibald Pirckheimer）的信中，他坦承：

> 在享受陽光之後，我如何能待於冰冷的世界呢！在義大利，我是紳士，在家鄉，我僅是一隻寄生蟲而已。

從這段文字，我們可探知他對義大利的愛戀遠勝於德國。這幅〈亞當與夏娃〉是他剛從義大利回來時，還着戀異國的情況下完成的。

夏娃的原罪

我們都知道亞當與夏娃的故事取自於《聖經・創世紀》，從第一章至第五章，記載上帝怎麼先造男人，再造女人，男人叫亞當，女人叫夏娃。然後，他們生活在伊甸園裡，中間，祂種下善惡之樹與生命之樹，特別囑咐，什麼果實都可吃，就是不能吃知識樹上的果子，否則死路一條，好一陣子，兩人光著身體，一切無憂無慮，像在天堂裡，多麼純真、原始、

快樂，不害羞地玩耍。直到有一天，園中跑來一隻蛇，牠詭秘又狡猾地慫恿夏娃，說吃下知識樹果，不但不死，還會像上帝一樣聰明。眼見果子鮮美，吃了還能長智慧，夏娃動心了，也引誘亞當，說服他，於是，兩人吃下去，眼睛一亮，就這樣，他們嚐到了羞愧的滋味，趕緊拿無花果樹葉遮住下體。上帝得知後，詛咒他們以後得靠勞力來渡日，未來，只有疾痛、苦難，於是將他們趕出伊甸園，這就是人類的「墮落」（Fall）。

這聖經裡不算長的文字，成了兩千多年來，在西方文學與藝術上，不斷被討論、激辯、描繪的主題，此「失落的伊甸園」意象困擾著世人，已不知有多少的畫家、雕塑家處理過亞當與夏娃這對男女。

不過，最蹊蹺的是，他們拿樹葉遮羞後，上帝問他們在做什麼，亞當立即回答：

> 你所賜給我，與我同居的女人，她把那樹上的果子給我，我就吃了。

亞當撇清責任，好像不關他的事，直接怪夏娃，他的理由是──她引誘他。因這態度，此後，女人被視為世間的第一個罪人。就舉一個較早期的例子，約二世紀，有一位神學權威德爾圖良（Tertullian）指責女性是邪惡的門道，撒旦才會潛入男人的心，讓他們走向墮落，甚至還說耶穌死在十字架上，罪應該怪在女人身上，有一回，他在演說中，面向女性觀眾問到：「妳們不知道自己是夏娃嗎？」

長期以來，女人像夏娃的附身，一直扛著原罪，此延續到中古世紀，其中最著名的，1486年有《女巫之槌》（Malleus Maleficarum）一書出版，裡面用類似的觀念，將罪加諸在人的身上，特別是女性，據此來大肆地虐待、謀殺，與迫害，「女巫」原型藉此誕生了；另外，十七世紀初，英國大文豪莎士比亞在《馬克白》（Macbeth）裡，同樣也塑造了馬克白夫人的角色，她被刻劃成性感、狡猾、野心、血腥的女子，經她的慫恿，丈夫馬克白才去殺國王，釀成最後的悲劇。歷史上，如此的撰寫，還很多很多，在人們心中，此觀念似乎難以拔除了。

不折不扣的感性兼理性

〈女子沐浴〉（The Women's Bath）

杜勒自1490年代開始，花了很大的功夫，積極研究女體的畫法、姿態，與理想比例（見上圖），1500年後，把心思多放在男體的身上。在二度威尼斯行之前，約1504年，他製作了一系列的亞當與夏娃繪圖、銅版印刷（見右三圖），在這階段，此主題，他已練習得非常純熟了。

當他從威尼斯回來後，因吸收更多的藝術與數學的精華，再製作〈亞當與夏娃〉大幅油畫時，不論在繪畫技巧、學識豐富、時間點，都配合得剛剛好。值得注意的是，他用畫板來進行，大小是209×80公分，比人還大，這些在德國，之前未見，所以，此兩項的革新，是他從義大利引進來的，據說這是德國第一幅真人大小的裸女畫。

在這幅畫裡，我們可察覺到，夏娃有嬌
媚的眼神、蛇形的長髮、豐厚的紅唇，一
對豐實的乳房與一旁的多汁的蘋果相互
映，這幾個特徵，在在是性的誘惑，展現
了「原罪」與「女巫」的意象。然而，杜勒
不忍看此因子的無度釋放，因此給予了
某種的節制，問題是，他怎麼做呢？

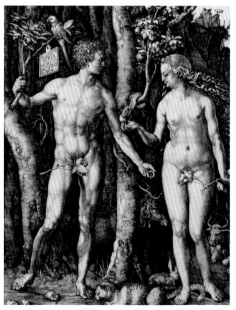

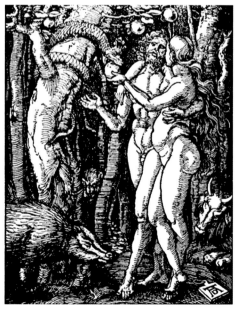

第一，右端的樹幹往右稍傾，女子的身體往左微傾，兩者都
傾斜約10度；另外，右側的蛇、色澤與彎曲，也與左側女子
的頭髮、質感與飄逸方向形成了呼應；還有，若從蘋果處，
沿著兩個乳房，劃下去，則形成一條傾斜線，這與她的上身
左傾的角度，是一樣的。難怪，整體看來，對稱感十足。

第二，我找到了杜勒畫的兩張裸女預備圖，模樣倒與這夏娃
一樣，不論兩圖是否為此畫而繪，其實並不重要，關鍵的是，
在於他怎樣畫女體？過程又如何？在預備圖，杜勒畫上圓形
與多條直線，綜合一起，多麼像鎊秤的搖擺；臀到腰處之間
與上身的軀幹，約成了135度；另外，一圖畫上了大圓，告知
整個畫面的焦點。這些也都運用在夏娃的身上，產生恰好的
平衡感。杜勒拿起了尺與圓規，精量計數一番，將數學帶進

繪畫，實踐科學與藝術融合的理想，這也表示他成了西元前哲學家兼數學家畢達哥拉斯（Pythagoras）的追隨者，美與數學有相關性，依照對稱與黃金比例，自然達到了均衡與和諧，東西看起來特別賞心悅目。

總之，是不折不扣感性與理性兼備的女體！

人本精神的訴求

在公共場合中，杜勒從不避諱談論自己的神學與政治理念，他支持馬丁‧路德的宗教改革，一直持著人本精神。他對人性的透知，讓他了解，美的「誘惑」是自然的、天經地義的，心裡不需生有罪惡感，也不需責怪女性；同時，他也進一步想，對美，絕不准有悲劇，一定得引向圓滿的結局，所以，注入了理性元素，好好的跟感性做調和。

最終，一個完美的夏娃出世了。

堤香（Titian, c.1488 / 1490-1576）
〈戴安娜與卡樂絲荳〉（Diana and Calllisto）
1556-1559年
油彩，畫布
187×204.5公分
愛丁堡，國立蘇格蘭美術館（The National Gallery of Scotland, Edinburgh）與倫敦，國立美術館（The National Gallery, London）

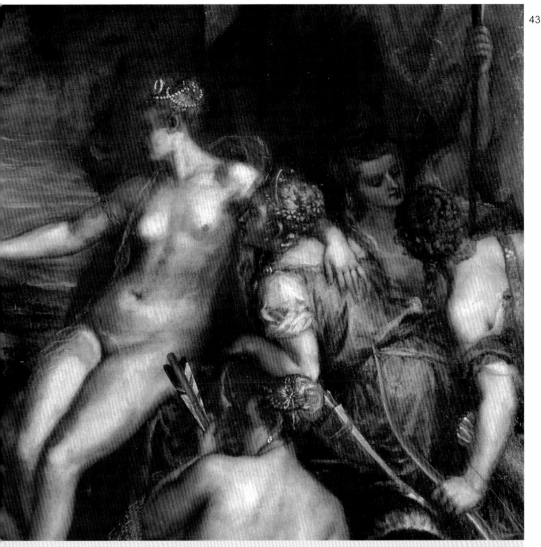

Chapter 3
因情色事件，女神發飆了！
堤香的〈戴安娜與卡樂絲荳〉

這是義大利威尼斯學派（Venetian School）畫家堤香的〈戴安娜與卡樂絲荳〉，於1559年完成，畫的中右處，斜坐一名女子，展現正面裸身，她就是標題中的戴安娜。

此戴安娜是羅馬神話裡的狩獵、姣月女神，聯繫野生動物與森林，有跟動物溝通的超能力，還可控制、指使牠們，她也是三位守貞與未婚女神之一（另兩位是智慧女神密涅瓦Minerva與女灶神維斯塔Vesta）。

女神指向女仙

遠方背景，有山，有天空，雲的色澤與線條變化萬千，左右兩側充滿濃密的樹叢，左側山丘的樹，跟空中的狂雲共舞；右側，掛著一條近黃金色的大簾幕，看來豪華；稍前一些的中央處，設有一根直立的柱子，不算高，面上刻著一些圖案，依稀可辨識，如鹿、鷹等動物；柱子上端立一座雕像，外形是小孩抱水甕，甕口處噴出了水。

畫中，有十名女子，其中，斜坐、巨大、顯目的戴安娜，是第一主角，其餘的山林水澤仙女，全在她掌管之下；而左邊一群，一位斜躺、坍垮的女子是第二主角，叫卡樂絲荳。

在前端，左處溪流有源源不絕的水；中間一隻睡臥的獵犬，右方擺著箭、弓等跟狩獵有關的物件。

〈自畫像〉〔Self-portrait〕

無可救藥的完美主義者

畫家堤香出生於1488年(或1490)年，在家排行老大，父親擔任城堡
的看守員、經營礦場，也當士兵與參事，是地方上受敬重的人物，
約十歲(或十二歲)，他被送到威尼斯，跟著當地畫家做學徒，又被
介紹給知名的貝利尼（Bellini）藝術家族認識，並接受訓練。之後，
也加入吉奧喬尼（Giorgione）當助手。

喬凡尼・貝利尼與堤香共同創作
〈諸神的盛宴〉（The Feast of the Gods）

好一陣子，堤香與吉奧喬尼合作掀起新的現代藝術（arte
moderna）風潮，畫法較有彈性，極力走出對稱美學與一
些傳統的原則，不過，年少時期，因前輩的光芒四射，他活
在他們陰影底下，做什麼事，總是綁手綁腳的，直到1510
年與1516年，吉奧喬尼與喬凡尼・貝利尼相繼過世，之後，
可以說在繪畫圈，堤香不再有對手了，他終於能揮灑長才，
建立自己的專利，隨之，筆觸更大膽，更具表現性。

〈維納斯與愛都尼司〉（Venus and Adonis）

〈伯爾修斯與安卓莫德〉（Perseus and Andromeda）

〈戴安娜與阿克特翁〉（Dianna and Actaeon）

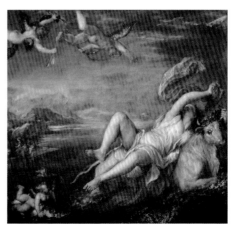

〈強姦歐羅巴〉（The Rape of Europa）

〈阿克特翁之死〉〔The Death of Actaeon〕

介於1553年至1576年間,進入晚年的他,為頂頭上司,也是西班牙菲利普二世（Philip II），從事一系列羅馬神話的油彩創作,首先,因1554年國王與英國瑪麗皇后成婚,為慶賀喜事,他畫下〈維納斯與愛都尼司〉；接下來是1556年的〈伯爾修斯與安卓莫德〉；再來,1559年完成〈戴安娜與阿克特翁〉與〈戴安娜與卡樂絲荳〉；很快的,1562年又畫〈強姦歐羅巴〉,最後於1576年,以〈阿克特翁之死〉作為此系列的結尾,這前後加起來,一共六張,日後也成為西方藝術的古典之最。

在創作這些神話主題時,他的性格變了,愛自我批評,要求達到完美,否則絕不罷休,譬如一些畫放在工作室裡好幾年,有的甚至十年以上,都不願承認畫完,來來回回,無數次的,加進新的想法,不厭倦地更改、修飾,在他心裡,偉大的藝術品從未完成,總有改善的空間,此不正反映了完美主義者的心理狀態嗎！

詩意畫風

〈戴安娜與卡樂絲荳〉的故事，源於古羅馬詩人奧維德（Ovid）的十五冊敘事詩《變形記》（The Metamorphoses），情節是這樣的，仙女卡樂絲荳，經愛神邱彼特的誘惑而相戀，隨後，也懷了身孕，當戴安娜發現此事時，整個人激怒了起來，立即將她驅除出境，並下詛咒，把她變成一隻熊，還被自己的兒子追逐、捕獵，最後死在親人的手裡。

堤香七十四歲那年完成此巨畫，之前，處理過神話的主題，又畫過不少的裸女畫（見下面三圖）及一系列《旦妮》（Danaë）（有關《旦妮》，請看Chapter 5），在用色、形式、技巧各方面，都相當純熟，跟他早期畫風很不一樣，這時候，已拋棄精緻、準確，筆觸自由多了，佛羅倫斯繪畫學院的創辦人兼藝術史學家吉歐及甌‧瓦薩里注意到此畫，稱讚：「活了起來！」並進一步解釋，畫表面看來隨性，給人一種錯誤的印象，以為技巧簡單，但牽涉的卻有複雜及高度的思想性。

跟他差不多時期的文藝復興藝術家，像米開蘭基羅（Michelangelo）、拉菲爾（Raphael）……等等，習慣用素描，專注在描繪（disegno）上，細心雕琢理想化的風

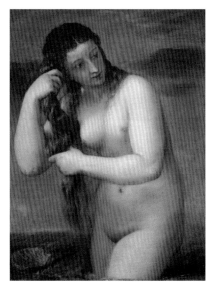

〈海中升起的維納斯〉（Venus Rising from the Sea）

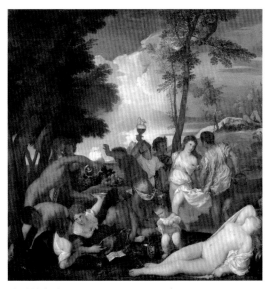

〈酒神祭〉（The Bacchanal of the Andrians）

〈聖愛與俗愛〉（Sacred and Profane Love）

格與完美的形象。然而，堤香不同，擅長顏料的處理，被公認為色彩（colorito）的倡導者，並且，也有「詩意」（poesie）畫風，全因他的「瀟灑」（sprezzatura）筆法使然，輕輕的筆觸，卻混合扎實的內涵，這是經年累月，不斷實驗、思索、修正，到了老年，達到的如火純青，所以，經巧妙地運用，他的山丘、天空、樹林、女神戴安娜，與仙子們，變得鮮活，張力也轉強，具有十足的戲劇感，充分激發觀眾的情緒。

對照之後的高貴

中間稍偏左的位置立了一根直立的柱子，將左、右兩側分開，明顯地，兩邊被劃分，形成不一樣的疆域，到底什麼差別呢？

在右邊，人多示眾，戴安娜有梳整的髮型，伴有珍珠飾品，身材姣好，斜坐在高位上，手臂伸展；左邊，人少了一些，卡樂絲荳被一旁的仙子扶持，她的身子快要垮到地面上，像暈倒似的，她散下的頭髮，毫無飾品，肚子凸起，表示懷孕了，那難看又不堪的模樣，真叫人鼻酸！

看著這兩名女子，相較之後，我們馬上驚覺，卡樂絲荳墮落了，被詛咒了，絕望到底，沒有一丁點尊嚴；然而戴安娜呢？她可是一副高貴姿態，令人生畏呢！

整幕等於是美與醜、祝福與詛咒、高貴與屈卑、主導與被動、禁慾與淫蕩的對照。

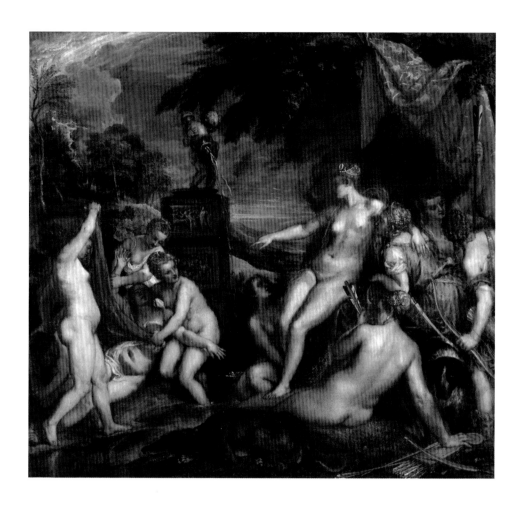

情色，發飆

這是一個復仇記，身為女獵神的戴安娜，是禁慾與獨身的象徵，面對不貞潔一事，她準會大發雷霆，更何況目賭自己的仙子受孕，再也忍無可忍，用極辣的手段，來懲罰對方，最後，當卡樂絲荳的下場如此悲慘，她也未生憐憫之心。若說她心狠手辣，一點也不為過啊！

因為情色，戴安娜發飆了，這也表現了，美不一定得倚賴甜美，一副威嚴、凶悍、尊嚴，也可讓人為之驚嘆，不是嗎？

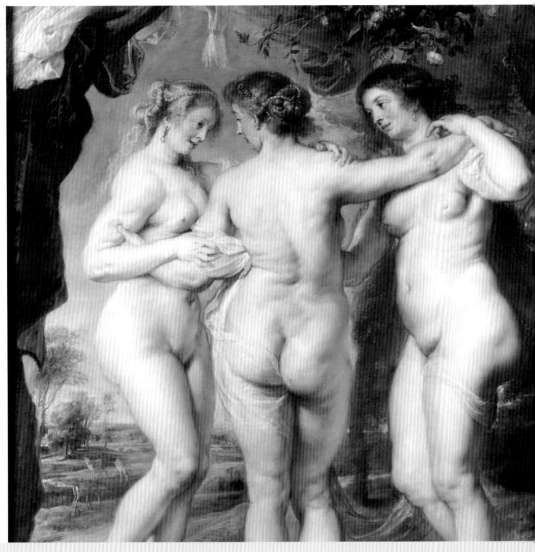

Chapter 4
三人同行的光輝、激勵，與歡樂
魯本斯的〈三美惠女神〉

魯本斯（Peter Paul Rubens, 1577-1640）
〈三美惠女神〉（The Three Graces）
1636-1638年
油彩・木板
22×181公分
馬德里・普拉多美術館（Museo del Prado, Madrid）

這是佛蘭德巴洛克畫家魯本斯的〈三美惠女神〉，於1638年完成，畫裡有三位裸女，代表希臘羅馬神話中的三美惠女神。

她們是光輝女神阿格萊亞（Aglaia）、激勵女神塔利亞（Thalia），與歡樂女神歐佛洛緒涅（Euphrosyne）。

美與優雅的三人行

背景是一片世外桃源，有藍天、亮黃餘輝、海洋、山坡、河流、樹叢、草地、小溪、小花，自然風景該有的，全概括了，前後距離拉得長，深度夠，層次也分明，因此，遠近配置極好。

前景，兩側各長一棵樹，右方架設一座高位的水池，上有小男孩手抱、腳夾住喇叭狀的黃銅雕塑，下口處沖出了純淨、清澈的水；左上方吊著幾件白、黃、藍的衣裳；介於銅雕與衣裳之間，掛有一叢白、粉、紅的玫瑰與綠葉，背後一團似絲巾的粉菊，這些周圍的裝飾，是為了要好好襯托前端的三名主角。

此三美惠女神，從左至右，髮色由淡至深，刻劃角度由人體右側、背部、左側，髮型、姿態、表情與眼神也不盡相同，所有的體態肥肥胖胖，串串的珍珠與寶石妝點了她們的頭，一條半透明的白絲巾繞在她們身上。

〈彼得・保羅・魯本斯自畫像〉（Self-portrait of Peter Paul Rubens）

遊歷豐富

畫家魯本斯出生於1577年6月28日的威斯特伐利亞
（Westphalia）的錫根（Siegen）（位於今日的德國），母
親因在安特衛普（Antwerp）遭到宗教迫害，隨後逃至科隆
（Cologne），父親是加爾文教派（Calvinist）的法律顧問，
但與歐蘭吉威廉一世（William I of Orange）的妻子有染，
1587年，死於非命。才十歲的小魯本斯，就目賭家人因新教
徒身分遭受不幸。兩年後，媽媽帶他回安特衛普，重新改信

天主教徒，接受人文主義的教養，學拉丁文與古典文學，長大後，積極支持反宗教改革。

約十四歲，他開始在幾位矯飾主義（mannerism）畫家，像維爾哈格（Tobias Verhaeght）、諾爾特（Adam van Noort），與奧托‧凡‧恩（Otto van Veen）底下做學徒，模擬大師們的木刻與蝕刻劃；二十一歲，進入聖路加公會（Guild of St Luke），自此，能獨立接案子。不久後，便想出城，增廣見聞。

就這樣，好多年，除了1609年到1621年與1630年代之外，幾乎處於奔波的狀態，從一個城市到另一個城市，像威尼斯、佛羅倫斯、羅馬、西班牙、曼圖阿（Mantua）、熱那亞（Genoa）、英格蘭……等等，這段期間，他親眼看見文藝復興巨匠們的作品，特別堤香、委羅內塞（Veronese）、丁托列托（Tintoretto）、米開蘭基羅、拉菲爾、達文西、卡拉瓦喬（Caravaggio）最令他驚嘆，往後，一點一點添入了他的創作細胞。除了吸取藝術精華，他有固定的資助者，全來自皇宮貴族，案子應接不暇，這些上流人士極有品味，一個個都收藏了很棒的作品，所以，當他待在宮廷與豪宅時，常有機會一睹古典大師的畫與雕像；同時，他也擔任外交使節，辛勤地在國與國之間做和平調解的工作，西班牙菲利普四世（Philip IV）與英格蘭的查爾斯一世（Charles I）為了感謝他，分別在1624與1630年封他爵位。

值得一提的是，1626年，因傳染病襲擊，魯本斯的愛妻依莎貝拉‧布蘭特（Isabella Brant）突然過世，之前，他們的感情之好，沒有了她，落的他難過不堪，這也影響了他的繪畫風格，像發生中年危機似的。湊巧，1628年至1629年間，他在馬德里停留八個月，當時為菲利普四世作畫，也碰到宮廷首席畫家維拉茲奎斯（Diego Velázquez），王對王相遇，結果呢？不但未引起爭鬥，兩人還成為好友！另外，他對皇室收藏的堤香作品起了濃厚的興趣，不斷地模擬，邁入五十多歲的魯本斯，體會堤香的詩性畫風與律動，直入了心，彷彿找到了知己，雀躍不已。

越老，堤香的藝術對他的影響越大。1630年，五十三歲的他，娶了一名十六歲的少女海倫‧富曼（Hélène Fourment, 1614-1673），婚後不久，他放棄外交事業，全心待在鄉村，享受田園的生活，直到1640年，安詳過世。

〈三美惠女神〉是他生前最後一批畫之一。

全是她她她

當第一任妻子莎貝拉離世後，有人勸他另娶皇室女子。但一談到婚姻，對熟識貴族的他表示宮廷女子虛榮心很重，嚴重到無可救藥。與貴族結婚一事，他便盡可能地迴避。之後，他娶的是一位絲綢與織布商人的女兒，據說海倫非常聰明，人年輕，長得又漂亮，樞機主教－親王費爾南多（Cardinal-Infante Fernando）見過她，讚美到：「安特衛普最美麗的女子。」此話也被廣泛流傳。魯本斯聽了，自己加上一句：

> 安特衛的海倫更遠勝於特洛伊城（Troy）的海倫。

安特衛的海倫指的是他的美嬌娘，可以想像她的美傾城傾國呢！

〈帕里斯的判決〉 （The Judgment of Paris）

〈維納斯之宴〉 （The Feast of Venus）

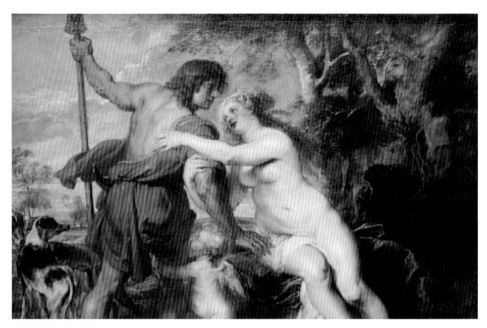

〈維納斯與阿多尼斯〉 （Venus and Adonis）

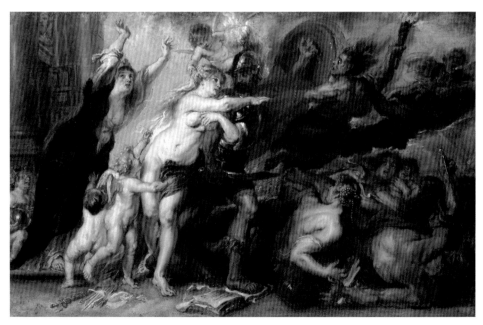

〈戰爭之駭〉 （The Horrors of War）

〈愛之花園〉（The Garden of Love）

〈皮衣裹身的海倫・富曼〉
（Helena Fourment in a Fur Wrap）

從與她結婚，到過世，生命的最後十年，她燃點他創作的活力，以她為模，完成了許多的名畫，如〈帕里斯的判決〉、〈變心維納斯之季〉、〈維納斯與阿多尼斯〉、〈戰爭之駭〉、〈愛之花園〉、〈皮衣裹身的海倫・富曼〉……等等，幾乎每個女孩，都有海倫的影子，全是美的變身！這幅〈三美惠女神〉，不消說，描繪的也是她，雖然三位各有各的姿態、表情、眼神、髮型、髮色，但都是同一人。魯本斯愛她致深致切，他的幻想與現實世界，全部有她啊！

裸？穿衣？

魯本斯的繪畫非常重視顏色的絢爛、動作的激烈、光影的效果，當然，看著他的裸女，我們怎麼能忽略她們身體的肥胖，多重的皺紋、贅肉，膚質也不怎麼光滑。這些顯著的特徵，人們賜給了一個專有名詞，叫「魯本斯專屬的女人」（Rubensian或Rubenesque）。

藝術史上，在最早期，美惠女神的模樣並非裸身，二世紀的希臘地理學家與歷史學家帕薩尼亞斯（Pausanias）在他一本有關古希臘地志與歷史之書《希臘志》（Description of Greece）上，就寫著：

> 不論雕塑或繪畫，誰是第一位將美惠女神表現裸身呢？我無法找出答案，在早期，確定的是，在雕塑家與畫家的手下，她們都被披上衣服，例如：在士麥那（Smyrna）的復仇女神涅墨西斯（Nemeses）神殿，有金製的美惠女神，那是雕塑家布帕路斯（Bupalus）的作品；在同城市的音樂大廳，有美惠女神肖像，是由阿佩利斯（Apelles）而畫的；在帕加馬（Pergamus），阿塔羅斯皇室（Attalus）的墓室裡，也有布帕路斯製作的美惠女神雕像；靠近皮提翁（Pythium）的地方，也有畢達哥拉斯（Pythagoras the Parian）畫的美惠女神肖像；另外，索弗洛尼斯庫斯（Sophroniscus）的兒子蘇格拉底（Socrates），他為雅典人製造美惠女神的形象，就在入衛城（Acropolis）之前的位置上……。所有這些，她們全穿衣，但之後的藝術家，我不知道為什麼，改變了描繪的方式，如今，雕塑家與畫家將美惠女神一一塑造成裸身。

布帕路斯是西元前六世紀雕塑家，用大理石創作；阿佩利斯是西元前四世紀畫家，在馬其頓的腓力二世及亞歷山大大帝宮廷裡當畫師；畢達哥拉斯是西元前五、六世紀的哲學家，為了美學，找到對稱與黃金比例原則；蘇格拉底是西元前五世紀哲學家，在思索哲學時，毀掉自己的作品，因為他抱持破壞偶像的態度。

這些西元前的藝術家與思想家們，好長一段時間，努力為三美惠女神尋找美、塑造形象，到底什麼樣子，已難探知，因早被破壞了，但確定的是，她們都裹著衣裳！

帕薩尼亞斯察覺他那個時代（二世紀），三美惠女神全裸。問題來了，這裸從何時開始的呢？在被挖掘的圖像中，最早可追溯到一世紀龐培城（Pompeii）的壁畫，上面的美惠女神是全裸的，三位站在一起、圍在一起、舞在一起，彼此之間沒有特殊區分，長得像同卵三胞胎姐妹一樣，這便是西元後美惠女神的原型，之後的創作者大都以此為典範沿續下去，像拉菲爾、卡爾·梵·盧（Carle van Loo）……等等，魯本斯也不例外，跟隨這樣的傳統。

〈自然裝飾三美惠女神〉
（Nature Adorning the Three Graces）

〈瑪麗梅蒂琪在馬賽下船〉
（The Disembarkation of Marie de Medici at Marseilles）

〈維納斯之宴〉 （The Feast of Venus）

擅於群畫

有趣的是，這幅畫的小細節，風景處的左下有三隻小鹿，牠們分別低頭吃草、喝水、望向前方；還有，前端有一叢小草，長出三朵小黃花。這兩個部份，都以「三」單位出現，藉此，符合了美惠女神的人數。

畫兩個人物在一起，我們稱雙肖像（double portrait），畫三個或以上的人，稱群像（group portrait）。一般而言，畫群

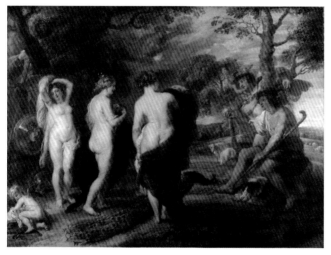

〈帕里斯的判決〉　（The Judgement of Paris）

像比畫單人，也比畫雙肖像困難，在於怎麼處理人與人之間的交流。魯本斯是畫群像的專家，在我翻閱他的畫冊的過程，發現不僅眾人聚首的情景畫的極好，更擅長三裸女同行的畫面（見〈自然裝飾三美惠女神〉、〈瑪麗梅蒂琪在馬賽下船〉與〈維納斯之宴〉），他描繪三人對周遭人事物的反應，與彼此的互動，非常戲劇化。

希臘羅馬神畫裡有三位女子成群的，除了美惠女神之外，還有帕里斯的判決的故事，婚姻、智慧、美三位女神站在帕里斯面前，要他挑選誰最迷惑，她們因互相較勁，火藥味濃，動作、舉止、神情上，自然會與「和諧」三美惠女神不一樣，魯本斯也擅長處理帕里斯的判決主題（見〈帕里斯的判決〉）。

他為什麼對「三」特別敏感呢？我想，一來，能展現畫群畫的本事；二來，可能跟基督教的天父、天子，與聖靈有關。倒值得一提的是，在魯本斯那個時代，雕塑家在做人物胸像時，若模特兒無法親自到場擺姿，會另請畫家用不同的角度，先畫模特兒的三個面相圖（見〈樞機主教黎胥留的三面肖像〉），然後，再交給雕塑家好好研究，進而完成一尊胸像，這聽起來，不太可思議，但是，有了三種完全不同角度的描繪，雕塑家能想像360度的完整模樣，因此，「三」通常象徵了「全面」。

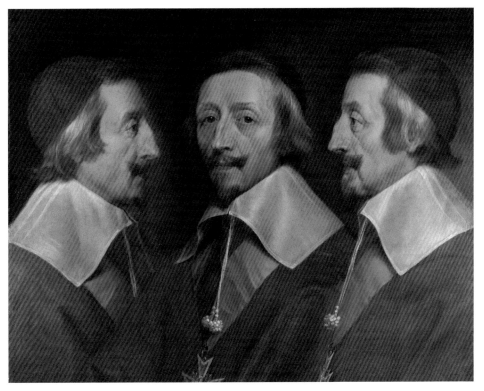

菲利普・德・尚佩涅（Philippe de Champaigne, 1602-1674）
〈樞機主教黎胥留的三面肖像〉（Triple Portrait of Cardinal de Richelieu）

將愛神聖化

魯本斯晚年，住在鄉村，陶醉於大自然，有美麗的海倫相伴，內心感到無限的滿足，這幅〈三美惠女神〉，如天堂般的畫面，正是他當時的心境。

一切為海倫而畫，在他眼裡，她是光輝、激勵，與歡樂，此三合一的特質，同時兼有宗教的衍生，屬於肉體，也歸於精神。

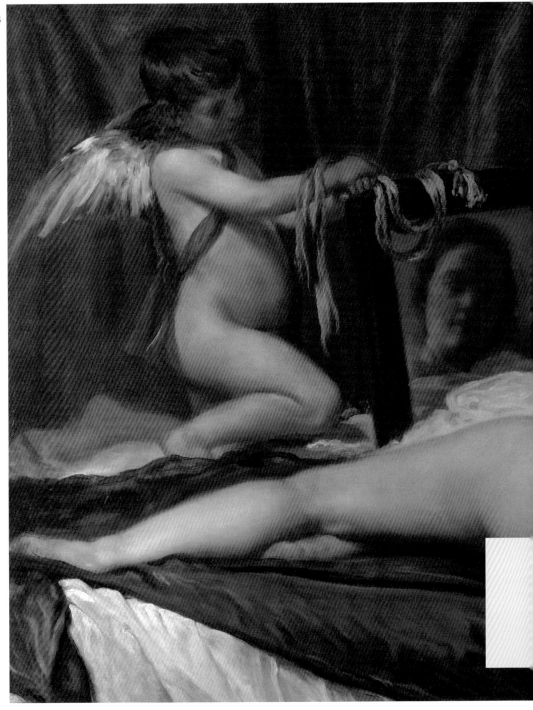

維拉茲奎斯（Diego Velázquez, 1599-1660）
〈洛克比維納斯〉（Rokeby Venus）
1647-1651年
油彩，畫布
122.5×177公分
倫敦，國立美術館（National Gallery, London）

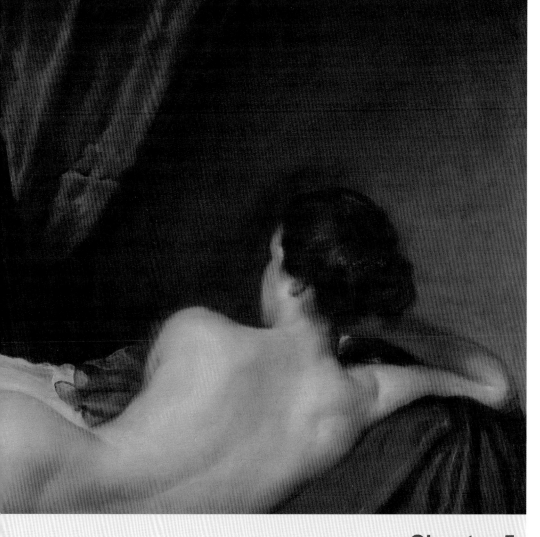

Chapter 5
斜躺，因演化的裸背，成了寄情
維拉茲奎斯的〈洛克比維納斯〉

這是西班牙黃金時期畫家維拉茲奎斯的傑作,原名〈維納斯的梳妝〉、〈維納斯與邱彼特〉,或〈照鏡的維納斯〉,於1647年至1651年間完成,最先,被擺在西班牙宮廷,直到1813年,有人將它運送至英國約克夏(Yorkshire),掛在洛克比廳(Rokeby Hall)的牆上。從此,此畫名為〈洛克比維納斯〉。

維納斯的臉與背

背景,左上處有一條紅色的緞綢布簾,幾近扇形的皺折,鮮艷、亮麗;右上,一片棕,越靠布簾,顏色趨深,交接處,深到漆黑,視覺上,產生黑洞的意象,這一紅一黑,成了亮與暗的對比。

前方,有一張似床的沙發,上面墊著兩條柔軟的布,白色在下,黑灰在上。

長著翅膀的邱彼特,全裸,披上一條黑灰緞帶,半跪在左上方,一手扶著一面鏡子,另一手交叉壓住,手腕與鏡框上懸放粉紅絲帶,頭傾斜,神情似靦腆,眼睛望向前方的女子。

這位女子,叫維納斯,橫躺在床上,她深棕的頭髮,柔順地梳了上去,以裸背向我們,鏡面映照她那一張臉,因陰影的關係,略帶模糊。

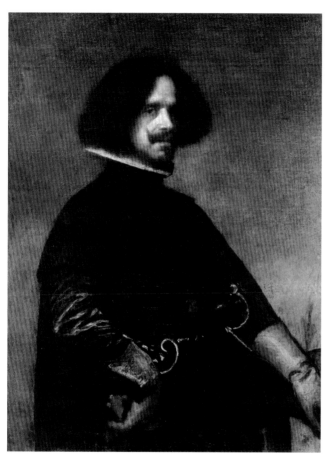

〈自畫像〉（Self-portrait）

羅馬的情婦

1599年6月6日，畫家維拉斯蓋茲出生於塞維利亞（Seville），
幸運地處在哈布斯堡王朝（Habsburg dynasty），是西班牙的
黃金時期。十九歲那年，他娶了繪畫恩師的女兒，婚後，生有兩
女，沒多久後，入宮服務，從此，整個生涯全奉獻給菲利普四世
（Philip IV）。倒是1628年，因魯本斯的建議，他到了義大利一
趟，發現自己愛上堤香的裸女畫，這刺激了他。二十年後，便完
成這幅〈洛克比維納斯〉。

這是維拉茲奎斯唯一僅存的裸女畫，然而，在歷史上，不少裸女之作大都被銷毀，原因呢？一來，可能是女人的嫉妒，無法接受自己男人創作或收藏這樣污穢的東西，二來，可能是宗教的道德考量，看見這女體，技巧如此純熟，我們應能做一個邏輯性的猜想，維拉茲奎斯一定不只畫一張裸女，而是很多，但，問題是，怎麼剩下一張呢？推究，當時宗教法庭裁判所（Inquisition）對異教徒與不雅物品進行徹底清除，所以，不少裸女畫得一一燒毀。

〈聖母加冕〉（Coronation of the Virgin）

據說，〈洛克比維納斯〉的女模是畫家本人的情婦，她的身世，甚至名字，我們一概不知，不過，確定的是，她人住在羅馬。

維拉茲奎斯是國王的首席畫家，又被指派皇室大臣（Royal Chamberlain），掌管建築、裝潢，與皇家大大小小的典禮，國王信任他，派他到羅馬採購一些古物珍寶，帶回宮裡，這麼一來，他就有機會，去拜訪這位情婦。她的身影，除了這張之外，畫家在另兩件作品描繪出來，它們是〈聖母加冕〉與〈阿拉克妮的故事〉，從臉形、五官特徵、神情、髮式、髮色，楚楚可人的模樣，可判定為同位女子。

〈阿拉克妮的故事〉（Fable of Arachne）

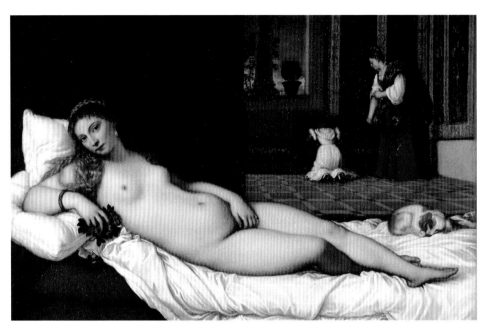

堤香（Titian, c.1488 / 1490-1576）
〈烏爾比諾的維納斯〉（Venus of Urbino）

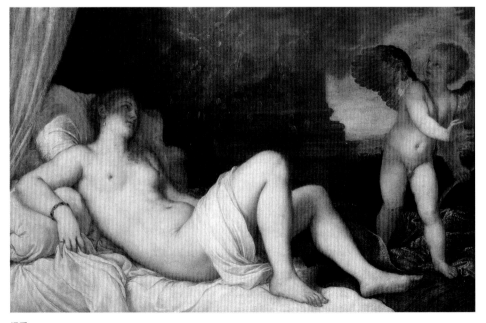

堤香
〈旦妮〉（Danaë）

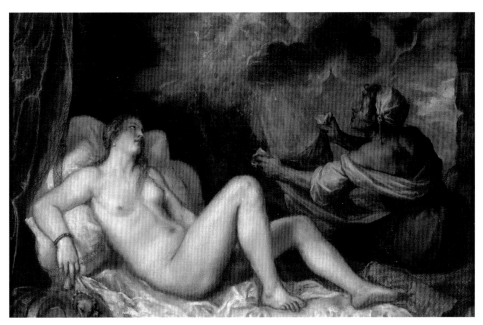

堤香
〈旦妮與奶媽〉（Danaë with a Nurse）

斜躺裸女

維拉茲奎斯愛上堤香的裸女畫，特別是「斜躺」姿態，取
自於像〈烏爾比諾的維納斯〉、〈旦妮〉，與〈旦妮與奶
媽〉……等等，但這美姿，絕非堤香發明的，這還得回溯到
1510年之前。

那時，堤香才二十歲，維拉茲奎斯都還未出生呢！

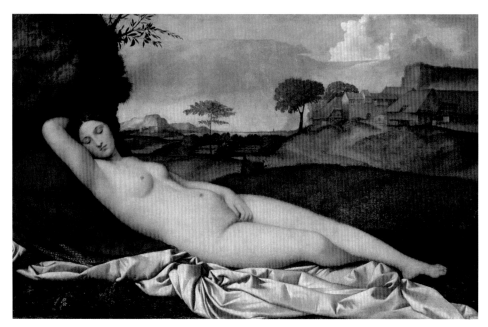

吉奧喬尼（Giorgione, 1477-1510）
〈沉睡維納斯〉（Sleeping Venus）（又稱〈德累斯頓維納斯〉（Dresden Venus））

一名出生於1477年（或1478年）的義大利文藝復興大師吉奧喬尼（Giorgione，1477-1510），晚年時，畫了一張〈沉睡維納斯〉，裡面斜躺著一位裸女，從左上滑溜到右下，她右手臂上揚，左手撫摸腹股溝，靜靜地沉睡，她凹凸有致的曲線，跟山丘的景致形成一種有趣的呼應。這是畫家原先從自然裡，找到美的地形與有機狀態，激發之餘，再畫人身的姿態、線條，及豐腴的身體。

但，畫到一半，吉奧喬尼就在1510年過世了，而接下來，堤香承襲完成此畫的責任。他繪製的程序剛好跟吉奧喬尼相反，是根據此女子的理想形體，畫下優美的天空與風景。

堤香了解，從未見過這麼驚人的「斜躺」，他知道再也找不到這麼美的姿態了，於是，他不斷下功夫，觀察、模擬，漸漸地，熟練起來。往後，也成了自然與女體轉換的能手。

〈沉睡維納斯〉帶來了西方藝術的革命，為美尋獲了最初的原型。

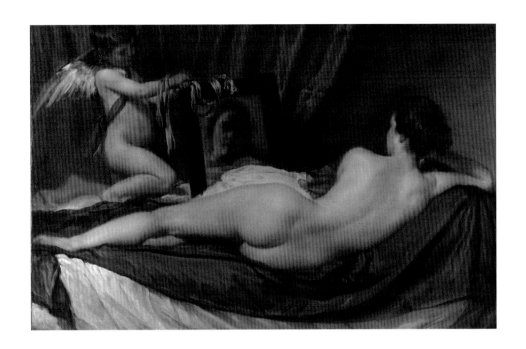

兩個維納斯

當然，維拉茲奎斯看過〈沉睡維納斯〉與否，我們未知，但知曉的，堤香裸女之作侵蝕了維拉茲奎斯的心，影響了他的風格，其中，最直接引發他畫下〈洛克比維納斯〉的是〈烏爾比諾的維納斯〉這一幅。

那麼，我就拿它們，來比較一番，透視他與堤香之間的繪畫關係。

一、正與反：堤香的維納斯，正面的露出臉、乳房、肚臍，一手拿著一撮玫瑰，另一手停放於陰部；維拉茲奎斯的維納斯，擺出整個背部，頭髮、裸背、屁股，一手看不見，另一手撐扶頭部。

二、構圖中央：在這兩幅畫裡，若從維納斯頭頂處，畫一條平行線，從此到畫的底線，整個區是裸女的地盤，那麼，區域的正中央將落在何處呢？以堤香的維納斯為例，是女子用手玩弄陰部的地方；而維拉茲奎斯的維納斯呢？在臀部上。

三、飾品與否：堤香的維納斯身上帶有珍珠耳環、寶石戒指、黃金手環，頭上也戴髮飾，手上握有玫瑰；反看維拉茲奎斯的女子，有金飾、珠寶、花朵陪襯嗎？全無。

四、眼睛：在堤香作品，她的眼睛直視著你；維拉茲奎斯的畫，她用鏡子照射，因佔有一半以上的陰影，看不怎麼清楚，眼睛又在暗處，飄向何方呢？讓人實在難解。

五、髮：堤香的那一張，維納斯的髮色是金黃，捲曲的，披肩地散下來；維拉茲奎斯的這一張，維納斯的髮色是紅棕，是直的，盤了上去。

六、布色：堤香的維納斯躺在一條鋪上的白布，枕頭也是白的，左下露出了睡床的原色——酒紅；而維拉茲奎斯的維納斯躺的那條布卻是深灰色。

七、床的位置：堤香的維納斯躺得很舒適，坐躺在床的中央，頭部靠在大枕頭上，被撐了上來；而維拉茲奎斯的維納斯，躺在床緣，甚至之外，她的頭是自己用手撐住，可以想像，是個極不舒服的位置。

顯然，以堤香的裸女出發，維拉茲奎斯不照本宣科，反而，改頭換面，為裸體斜躺的美學，做了另一式的演化，產生巨烈的革新。

以美至上

在〈洛克比維納斯〉，她沒有金飾，沒有珠寶，沒有玫瑰，表示什麼呢？美，無需俗間的物質來襯托；深棕的髮絲，畫家避免金黃色，是打破傳統、陳規，暗示另一種隱性的內涵，如深邃、神秘；而深灰色的柔軟床單，因與身子產生深淺的對比，將她那白裡透紅的肌膚突顯出來。

她的身體，因床的柔軟且又臥於床緣，加之地心引力之故，整個臀部陷了下去，屁股的型，看來圓滾滾、彈性、凹凸有致，視覺上，十分誘人。此外，她用手撐住頭，從頭下來，到腰部，成一條傾斜線，與水平處，呈45度以上，這麼順溜，這之間，明顯的「V」形塑了出來。

談到這裡，讓我不由得想到一位美學專家南希・艾科夫（Nancy Etcoff）幾年前，她出版一本《最美的倖存——美的科學》（Survival of the Prettiest: The Science of Beauty），引起了爭論，作者用科學來分析何謂美，發現在現代進化心理學的研究下，女性的最性感部位是腰圍與臀圍之間的比例，也就說，當腰圍除以臀圍（WHR）時，值越小，模樣可越吸引人。注視著維拉茲奎斯的維納斯，我們看到了什麼呢？她臀部之翹，腰部之凹陷，WHR值無庸置疑的小，何謂婀娜多姿？此不就是最佳的例子嗎！

饒有興味地，邱比特的手與鏡框上出現粉紅緞帶，有何用意呢？通常，它被拿來蒙蔽人的眼睛，象徵鐐銬，說明愛情的盲目，但在此，沒有掩蔽，那細細的緞帶，鬆散地落在那兒，像裝飾一樣，維納斯自信地橫躺，而邱比特像個奴隸，害羞不悅，如此對比，暗示著：美戰勝了性愛。

總之，為了成全此觀念，維拉茲奎斯打破了長期以來設下的規律，藉由這裸女之身，強調一切以「美」至上的原則。難怪，此堪稱世上最迷人的裸背。

情婦情思

在畫裡，她沒有金飾與珠寶，也沒有花環，也不能正面地示人，連面目也要模模糊糊，僅以「背」相對，沒錯，一切張揚她的美、她的性感，但，隱藏的卻是一個情婦的哀思，無法名正言順，與畫家無法出入公共場合，只能暗地欣賞。

不過，在哀思之餘，也因藝術家的繪畫之手，情婦不只是普通的女子，而成了維納斯的化身，特殊的是，她的裸背，成了維拉茲奎斯的寄情，也是溫柔之鄉啊！

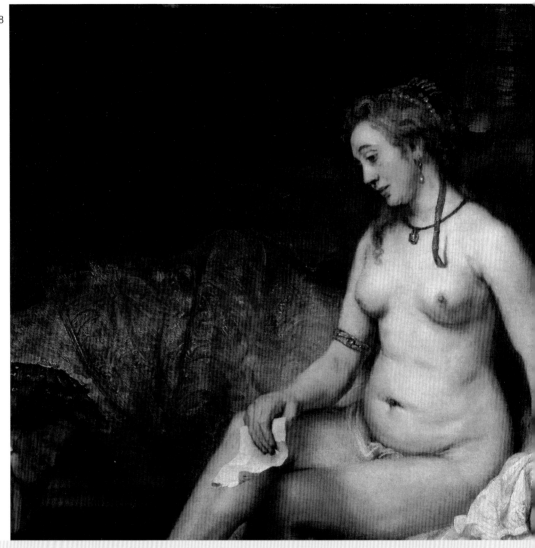

Chapter 6
洞悉心理，勾勒出動人的靈魂
林布蘭特的〈沐浴的巴絲芭〉

林布蘭特〔Rembrandt Harmenszoon van Rijn, 1606-1669〕
〈沐浴的巴絲芭〉〔Bathsheba at Her Bath〕
1654年
油彩，畫布
142×142公分
巴黎・羅浮宮〔Louvre Museum, Paris〕

這是荷蘭黃金時期畫家林布蘭特的〈沐浴的巴絲芭〉，於 1654年完成，畫若從右上角至左下角，以對角線切割下去，座落在右邊的三角形，佔滿整塊區域的裸女，即是標題中的巴絲芭（Bathsheba）。

巴絲芭是聖經舊約裡的角色。

暗中，唯一的亮處

此背景，幾近一半沒入漆黑，約中左地帶，顯出一個弧狀的厚實，暖性的棕、赭、黃金色調，像似鋪上一件豪華樣式的衣袍或厚毯；右下處，有一團皺摺的白布，應是女子的內衣。兩個部份，連在一起，構成三分之一圓。

左下角，有一名蹲著的女僕，謙卑的模樣，專心地為女主人擦腳，若不注意，真會忽略此人的存在呢！

女主角裸身，填滿了右側的直角三角形，她端坐、翹腳，往上盤的紅髮，散於前端的兩撮螺旋式捲髮，身上戴有黃金手臂環、瑪瑙項鍊、珍珠耳環，與紅寶石髮飾，她頭稍往下、往左傾，眼睛望著腳趾，一手拿一張紙，另一手壓住自個兒內衣，她陰部被些微半透明的白布遮掩。

光往左側洒過來，落在這位裸女身上。

〈自畫像〉〔Self-portrait〕

漸入逆境

畫家林布蘭特1606年7月15日出生於萊頓（Leiden），在家排行老九，從小咬金湯匙長大，之後，如願上了大學，他發掘自己的喜好不在學術，而是在繪畫上，因此，在當地歷史畫家范史瓦能堡（Jacob van Swanenburgh）那兒受訓三年，再跟阿姆斯特丹繪畫大師拉斯曼（Pieter Lastman）當六個月的學徒。

十七歲，他與友人設立一間工作室。二十一歲，開始收學生、教畫，不久後，碰到詩人兼政治家康斯坦丁·海根（Constantijn Huygens），目睹林布蘭特充溢的才氣，自然為他在海牙宮廷裡，介紹一些重要的客戶，像腓特烈·亨利王子（Prince Frederik Hendrik）……等等。

二十五歲，搬到阿姆斯特丹發展，立刻認識一名富家女沙斯姬亞·范尤蘭伯格（Saskia van Uylenburg），兩人相戀，很快就走入了婚姻，他們在猶太區買下一棟豪宅（今日的林布蘭特屋博物館），他畫賣得不錯，財源也滾滾而來。然而，好景不常，沙斯姬亞連續生了三個小孩，一個個死去，在生第四胎時，病得嚴重，之後嬰兒命保住，她卻過世了，那是1642年。這嬰孩，取名提特斯（Titus），是林布蘭特唯一的兒子，為了照顧他，家裡聘請一位保姆葛切（Geertje Dircx），日久深情，畫家便跟她同居起來，幾年後，又愛上另一名更年輕的「女僕」，此三角愛戀，最後鬧到教會與法庭。

一來，英荷戰爭帶來了經濟蕭條，二來，他總揮霍無度，不斷採購昂貴的衣物、古董、舶來品，與畫作，最終，弄得破產，被迫搬出住了多年的家，那時，1656年，邁入五十歲。

當他畫〈沐浴的巴絲芭〉之時，他正面臨人生的巨變，既艱難又困苦。

僅只愛人

剛剛談到的那位年輕女僕，就是此畫的女主角──韓德瑞各・斯多弗（Hendrickje Stoffels, 1626-1663）。

來自格德蘭（Gelderland）小鎮的韓德瑞各，父親早逝，眼見家裡人口眾多，得不到保護，心想若繼續待在家鄉，前途渺茫。於是，在二十歲時，她決定離開，隻身的來到阿姆斯特丹，在不知怎樣的情況之下，被介紹給林布蘭特，於是，在他家當佣人，過了一陣子，兩人變得親密，維繫成了戀人，林布蘭特一直沒娶她，原因是，沙斯姬亞過世前立下一份遺囑，林布蘭特若再娶，將喪失財產的繼承權，那時，他瀕臨破產，急需前妻留下的這筆錢。其實，他們未婚同居，遭到了教會的強烈抨擊。

從1649年相戀，渡過1650年代，直到1663那一年，瘟疫襲擊荷蘭，韓德瑞各身體抵不過，也去世了。十四年的時光，他為她畫下不少的作品（見〈沐浴溪間的女人〉、〈花神〉、〈在窗邊的韓德瑞各〉、〈韓德瑞各〉、〈雅各祝福約瑟的孩子們〉），仔細地看，可以察視他對她的深情。之後，林布蘭特又多活了六年，沒有她的日子，盡是孤寂、滄桑。

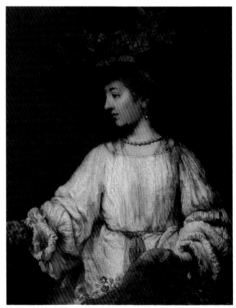

〈沐浴溪間的女人〉（A Woman Bathing in a Stream）　　〈花神〉（Flora）

〈在窗邊的韓德瑞各〉（Hendrickje Stoffels in the Window）　　〈韓德瑞各〉（Hendrickje Stoffels）

〈雅各祝福約瑟的孩子們〉（Jacob blessing the Sons of Joseph）

道德的兩難

〈沐浴的巴絲芭〉又名〈拿著大衛王信的巴絲芭〉（Bathsheba with King David's Letter），刻劃的是聖經裡的一段，取自於〈撒母耳記下〉十一章二至四節，故事是這樣的：國王大衛有一天在皇宮的屋頂上，看見遠方有一位女子在洗澡，他好奇地想知道她何等人物，探聽她的身分時，部下告訴他此女叫巴絲芭，是以連（Eliam）之女，亞赫人烏利（Uriah the Hittite）之妻，於是，他展開追求，兩人之後同睡，她也懷孕了，國王渴望娶她，命烏利亞上戰場去打仗，還吩咐軍領在中途背棄他，結局，巴絲芭丈夫被殺死了。

此幅畫完成之前，約1643年，林布蘭特也同樣製作另一幅同主題的畫叫〈巴絲芭梳妝〉。當時，他處理的方式比較傳統：遠處有一座塔，大衛王與兩名侍衛站在塔上，望向前方的巴絲芭，一位女僕為她梳妝，另一位替她擦腳。十一年後，當他處理〈沐浴的巴絲芭〉時，去除了建築物、國王，與侍衛，直接將焦點放在巴絲芭身上，構圖與情狀跟先前的完全不同。

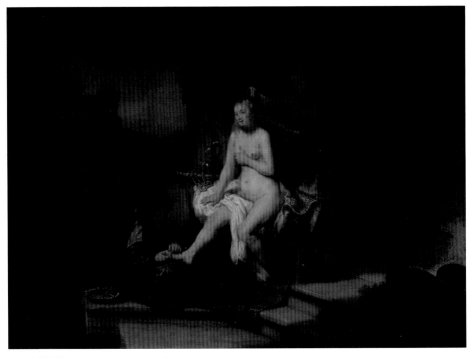

〈巴絲芭梳妝〉（The Toilet of Bathsheba）

在這兒，她拿著一張紙，是大衛王給她的信，內容要她在忠誠於丈夫與順服國王之間做選擇，而林布蘭特刻劃的正是她讀完信思索的情景，那一刻，她很不快樂，陷入了兩難，處於冥想的狀態。

反思林布蘭特的情況，可以想像，他與愛人得不到教會的祝福，面對他人的眼光與流言的襲擊，內心一定痛苦萬分，深陷道德的掙扎吧！正巧，作此畫時，韓德瑞各剛產下一名女嬰，難怪在這兒，她的身體有些肥胖、鬆弛、塌陷，特別在腹肚上，原來此是生產後的跡象啊！

七年的更改，之前與之後

此畫是從1647年開始，歷經七年，才真正完成，這中間，不斷修修改改，那是因為後來被拿去做X光檢測，才找到了細節的變化。在這兒，我想提出五點，探討畫家原來的構想與後來的成品之間的不同，藉此探知他的心理狀態。

一、修剪：現在，我們看到的畫大小是142×142公分，正方形，但原本是垂直的長方形，他將左邊的畫布裁掉10公分，而上下的部份剪去20公分，之後才呈正方。問題是，為什麼如此改變呢？消去左邊女僕的一部份身體，剩下頭、上身、手，在此，專注於屈卑的特徵，強調謙遜；另外，上下的裁剪，使畫面變得緊湊，營造空間的幽閉，我們的視覺也自然會落在巴絲芭的身上。

二、頭姿：巴絲芭的頭，原本仰上一些，之後，稍微降低，形成45度的傾斜。此說明什麼呢？表示往內的傾向，或許是迷惘，也或許是沉思，不論哪種，都屬於心的對待。

三、目光：一開始，眼珠並非如此描繪，原本她目光往我們這邊瞄，然而，後來，被柔化、模糊化，經這麼一改，她的目光也變了，往自己的腳尖那方向瞧。這又代表什麼呢？這技巧性的更換，讓她由主動轉為被動，讓她任由意識流動。在此，她完全不知道人在看她，說來，這是一件偷窺角度的作品呢！

四、信的存在：原本，她手上沒拿那一封信，是之後才加上去的。為什麼呢？林布蘭特沒放進大衛王的形體，但此畫的主題，又跟這位國王有密切關係，於是，藉用信，來闡明他的存在，因它，阻擋了光線的透射，下方，從她的膝上，經膝蓋、小腿、坐椅的一部份，直到地面，蔭出一大片的陰影，當然，這是美學的高超，也是刻劃內涵的精彩之處，那黑、昏暗，象徵著邪惡、罪愆，也預示悲劇的來臨。

五、布巾：原本，巴絲芭的膝上、臀部、手臂處，有白布覆上，之後，想一想，何需遮遮掩掩？於是，將白布去除，顯現她的裸身，流露了真實、性感。

非理想化的身體

在此，排除了傳統的理想、美化的形象，大膽地將她肥胖的腰圍、鬆垮的腹部、粗獷的手臂、結實的小腿、缺陷的乳房⋯⋯等等，表現出來；另外，從解剖學原則，她身體的處理，不太對勁，譬如：手臂的長度與彎曲、全身的扭與轉、胸部到肚臍的距離⋯⋯等等，儼然，不但不完美，而且彷彿是好幾個角度觀察的綜合體。

一位英國藝術史大師肯尼斯·克拉克（Kenneth Clark）針對此「缺陷」，
以讚賞的口吻，詮釋：

> 基督教對不幸身體的接受，允許了對靈魂的特殊對待。

將某些缺陷帶進來，不是為了張揚，而是用另一個觀點來詮釋，以深情、
同理心地注視，自然地，靈魂走了出來，最後，勾勒出一個——可觸、可
聞、有感覺、有思想的身體。

心理層面之最

這是一個偷窺的角度，是從大衛的眼，也是林布蘭特的心眼。畫家有大
衛的色瞇瞇，與強烈的情慾，看著愛人的身體，想霸佔她，也想侵犯她；
畫家想著巴絲芭的兩難情思，也明瞭愛人韓德瑞各的心理——深情，卻
落得沒名份。

她的美，真令人心醉，但，她的困境，又令人錐心刺痛啊！

當然，這苦澀，被林布蘭特一五一十刻在此身體上，想叫喊，但沒發聲，
而且，驚嘆的是，她靜靜地坐在那兒，沒有掙扎的模樣，堅韌、耐心，充滿
生命力的，忍受命運給予的一切，整體看來，充溢著高尚、尊貴。

這是將「心理」層面描繪淋漓盡致的一幅畫，難怪，藝術史家克拉克膽
敢、不虛誇地說：「此是林布蘭特最偉大的裸女畫。更是西方繪畫最高成
就之一。」

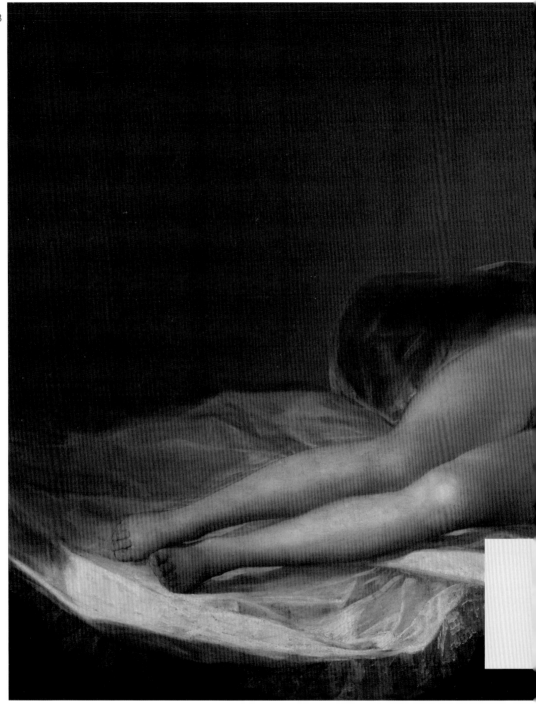

哥雅（Francisco José de Goya y Lucientes, 1746-1928）
〈裸女馬雅〉（La Maja Desnuda）
約1797-1800年
油彩‧畫布
97×190公分
馬德里，普拉多美術館

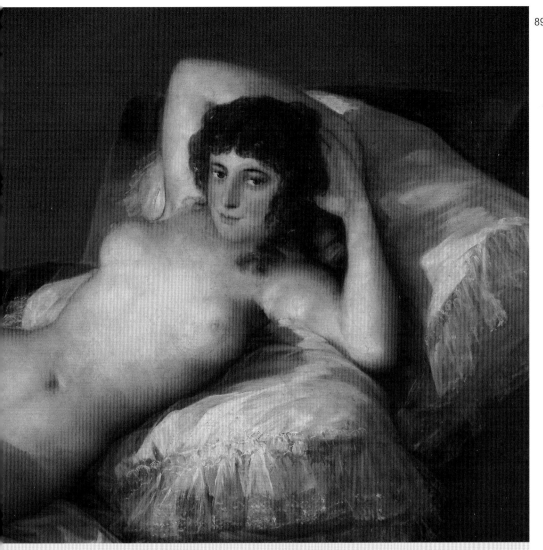

Chapter 7
美呆！即將墜入邪惡的前兆
哥雅的〈裸女馬雅〉

這是西班牙浪漫派畫家哥雅的〈裸女馬雅〉，約1797年動筆，經歷三年完成的，在此，斜躺著一位裸女，藝術家為她起了名，叫馬雅。

動人的馬雅

背景昏暗，混合部份的棕，與幾近的漆黑，看來無比深邃。

往前拉，色澤起了層次，在餘光中，依稀能見的一張沙發椅，從左下到右上，逐漸累積高度，外皮裹著高檔的綠布毯；上方，則放了兩個枕頭與一條床單，白色絲綢製的，邊上還有精細的蕾絲，是豪華、舒適的鋪設。

上面躺臥一名女子，以對角線傾斜，她有一頭黑色的捲髮，不算長，但也披肩；兩隻手臂揚起，手掌交合，撐住了頭；一對乳房圓實，往兩側挺立；身體無多餘的贅肉、無凸出的腹、細腰，也有美麗的肚臍；她夾住大腿，往前擺，與小腿之間做了彎曲；整個身子細緻、光滑、白裡透粉，十分動人。

她有深黑的眉毛，姣好的鼻子，暈紅的臉頰，一對會說話、勾人的眼睛，微微往上翹的嘴角，似甜的笑，卻另有一番心思，此臉，給人一種神秘、頑皮、詭異之感。

另外，藝術家將些許的性感毛髮畫出來，讓此畫堂堂地成為西方裸女藝術中，第一幅描繪腋毛、陰毛且是真人大小的作品。

〈自畫像〉（Self-portrait）

黑暗之前的寫照

畫家哥雅1746年3月30日出生於阿拉貢（Aragón）的丰德托多斯村（Fuendetodos），一出世，待在母親家，父親在外地當鍍金工人，幾年後，全家搬到薩拉戈薩城（Zaragoza）。約十四歲時，他在地方畫家魯任（José Luzán）底下受訓，不久後，他想入城見見識面，於是到了馬德里。

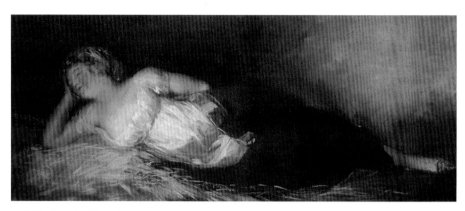

〈睡女〉（Sleeping Woman）

抵達馬德里之後，他跟著新古典畫風的先驅者安東‧拉斐爾‧門斯（Anton Raphael Mengs）學習，另一方面，也想入皇家藝術學院攻讀，自十七歲開始，連續三年，他申請入學，但每次，都遭到了拒絕。最後，他發現此路行不通，只好到羅馬看看機會，一身的技藝，果然讓他贏得了榮譽獎章；同年，回到故鄉，積極在教會、宮廷裡製作壁畫，也向皇家藝術學院成員舒佰爾（Francisco Bayeu y Subías）拜師學藝。

遇到畫家舒佰爾，算是他藝術生涯的貴人，一來，娶了這位老師的妹妹約瑟芬（Josefa），因擁有家庭的溫暖，他性情變得穩定，更能專心工作；二來，可為貴族們設計掛毯的圖案，因風格特異，他的作品深受眾人的喜愛，從此，越來越多上流人士邀請他畫肖像，客戶簡直應接不暇，不久，也被國王請入宮內作畫，事業蒸蒸日上。1799年，正式升格為宮廷首席畫家。

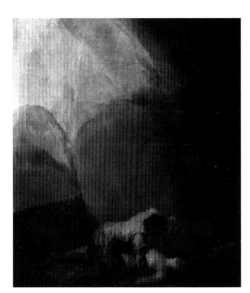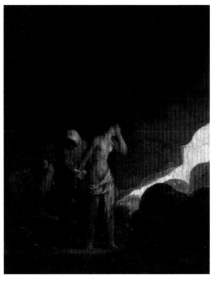

〈謀殺女人的土匪〉（Brigand Murdering a Woman）　　〈剝去女人衣服的土匪〉（Brigand Stripping a Woman）

說來，從1780年代一直到1810年代，約有三十年，他一共服侍了三位國王，包括查爾斯三世、查爾斯四世，與斐迪南七世。他的生活精彩，聲譽輝煌，但也有苦難，譬如，1792年，他生了一場大病，釀成耳聾，人也顯得退縮，更內省（見〈睡女〉）；1808到1814年，法國入侵西班牙，他目睹戰爭的混亂，人的死傷無數，促使他鬱卒、悲觀（見〈謀殺女人的土匪〉、〈剝去女人衣服的土匪〉）。令他最心痛的是，妻子於1812年過世了，就此，他不再信仰神，眼前的一切，沒有光明，全是黑啊！

〈斜躺裸女〉（Reclining Nude）

漸漸地，他越來越孤絕，最後乾脆把自己關起來，住在一個房子裡，命為「聾者之屋」（Quinta del Sordo），在那兒，他不斷地創作，內容盡是瘋狂、暴力、險惡、巫氣迷漫（見〈斜躺裸女〉），無一丁點善，他的世界，因幻想，成了惡的極端，這些即是他著名的「黑色之畫」。

七十八歲那年，他離開西班牙。在異鄉流浪四年後，1828年4月16日，死於法國的波爾多（Bordeaux）。

在他生涯的巔峰時期，畫下不少的躺臥女子（見〈睡〉、〈聖克魯斯的侯爵夫人〉），而最迷惑的一幅是〈裸女馬雅〉，當時，他還未陷入黑的迷團。

〈睡〉（Sleep）

〈聖克魯斯的侯爵夫人〉（The Marchioness of Santa Cruz）

首相的情婦

此裸女是誰？她叫馬雅嗎？

馬雅是畫家取的，她真正的身分是西班牙首相戈多伊（Manuel de Godoy）的情婦約瑟芬（Josefa de Tudó, 1779-1869），正巧與藝術家的妻子同名，小名是匹比塔（Pepita）。

父親原為一名砲手，但在她小時，不幸過世了，家中無長兄，十六歲始，她與媽媽、姐妹們承蒙首相戈多伊的保護，他是當時西班牙最有權有勢的人士之一，生活在他的眷顧之下，日子過得舒適、安穩，不知何時，匹比塔才成為他的情婦，但確定的是，在進行〈裸女馬雅〉之前。

因女王的牽線，戈多伊娶了一名門當戶對的女爵瑪麗亞，婚後，他繼續跟匹比塔交往，她為他生下兩個兒子。1807年，因他的建議，國王封她為女爵。1828年，瑪麗亞過世，匹比塔立刻升格為正太太。說來，戈多伊始終效忠查爾斯四世，法國入侵西班牙時，他與皇室們一起逃難，到義大利，匹匹塔跟著，過著流亡、慘淡的歲月。

此畫進行時，她約二十一歲，與戈多伊正熱戀，享受著甜蜜的時光。

在這兒，她沒有被拿來當作聖母瑪麗亞、聖經中的人物，或希臘羅馬神話的仙子或女神，純粹地展現一位世俗之女，因此，賦予西方藝術不凡的意義，它被公認是第一件與真人同等大小的非神聖的裸女之作。

另一個馬雅

五年後，於1805年，哥雅又完成了一張〈穿衣馬雅〉。這回，他替匹比塔添上了白色的洋裝、菊黃黑的小外衣、袖珍鞋、白絲襪，也繫上了一條粉色的腰帶，她身體的曲線，不因這些添加物而變形，保有原來的苗條身材。另外，畫家少疊一個綠枕，其他的細節也稍有不同，但基本上，給予同樣背景、物件，與姿態，畫布大小也差不多，當然，都是同一名女子。不過，倒是臉部，若與〈裸女馬雅〉相比，感覺上不一樣，這兒，她的表情不再詭異，反而比較甜美，猶如鄰家小女孩一般，而身上的純白，又像一位可愛的天使。

值得一提的是，這兩幅畫，一直由戈多伊收藏，直到1813年，因有敗壞風俗之嫌，被西班牙宗教法庭沒收，將它們視為「淫穢」之作；而1815年，哥雅也被叫過去，質詢作品的來龍去脈，只是，在留下的文件，未記錄有關的口述。

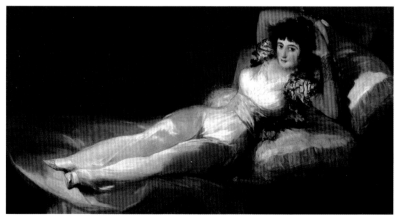

〈穿衣馬雅〉（La Maja Vestida）

〈時間、真理與歷史〉（Time, Truth and History）

在我研究哥雅的過程，發現，像這樣先畫裸體，再額外畫上穿衣的模樣，還不只〈馬雅〉，類似地，他在同時期，約1797年，完成了一張〈真理、時間與歷史〉。

裡面三位人物，拿著沙漏、長著翅膀的老人代表時間，一位站立的女子代表真理，而坐在岩石上、手拿簿本的女孩代表歷史，他們全為裸體；三年後，哥雅又畫了另一張同標題的畫，這回，讓每個人都穿上了衣物。

這一前一後，是裸身與穿衣的差別，除了可觀察畫家本身超凡的繪畫技巧，也區分原始與文明的不同，更重要的是，探知他心理的圖像，過去，哥雅處理宗教的神聖、貴族

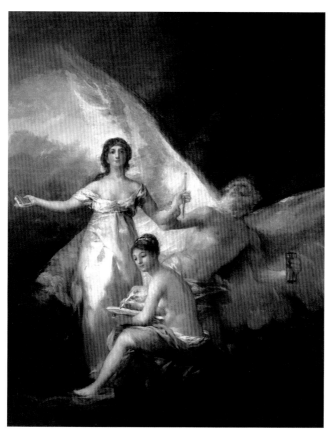

〈時間、真理與歷史〉（Time, Truth and History）

的輝煌，充滿了文明的光與善。漸漸地，耳朵聽不見，周遭人事物改變，原始的元素，
滲入了黯淡。如今，此兩個勢力在他心底共存，不過，這還僅在初期階段。

原始的體現

在這兒，沒有貴族的風範，沒有道德的枷鎖，也未賦予神聖的氣息。沒錯，〈裸女馬
雅〉表現的正是原始，而非文明。

馬雅裸身的騷動、勾魂，像一名墮落的女子，訴說了畫家正衝破了黑、偏執狂、未知的
險惡的臨界點，內心起了巨變，同時，他的美學經驗也倒轉過來，不再回頭了。

Chapter 8
玫瑰與百合，遊走空間之大
安格爾的〈瓦平松浴女〉

安格爾（Jean Auguste Dominique Ingres, 1780-1867）
〈瓦平松浴女〉（Bather of Valpinçon）
1808年
油彩‧畫布
146×97.5公分
巴黎‧羅浮宮（Louvre Museum, Paris）

這是法國新古典主義畫家安格爾的〈瓦平松浴女〉，完成於1808年，原名〈坐姿女子〉。但因為一位收藏家瓦平松購買了此畫，所以便用他的名字作為標題。

裸背坐姿

背景一片灰綠，乍看之下或許以為是一面牆，再仔細瞧，從顏色的層次與不整、皺折的表面，可判定是一塊布。下方，依稀可見的淡綠、白、淡綠三式磁磚，在白磁磚上，裝有一個小獅頭的銅雕，嘴處噴出了水，像小小的瀑布。

這塊布前方，有一張床，擺於右側，上面放著全白的枕頭、布巾和床罩，床罩邊緣織有花案與散下的流蘇。下端，露出一根似水晶的床柱，形狀如一只漏斗。畫面的左前方，豎立一根黑色的柱子，不注意還真看不到，底下的柱基，簽上畫家的名字；同時，垂直懸掛的一大條墨綠布簾，下緣繡有一些花紋圖案，些許的豔粉紅。地板，看似大理石的材質，混合著綠與少許的菊。

坐在床緣的裸身女子，以背部面向我們，頭上包裹紅白相間的帽巾，前端的黑髮未被覆蓋，仔細地看，一小撮髮絲越過了耳朵。她的頭往右扭轉，角度不大，僅露五分之一的臉，至於睫毛與鼻尖，只點到為止。從她的頸子，沿著身軀下來，順滑、無稜角。她的右手，自然地擺在床上；另一手，手肘處捲著一團似香檳色的布巾，此布夠長，拖曳到了地面。她的兩腿不均勻地壓於床上，一隻腳踝藏入布內，另一腳懸於空中，未落地，卻也觸碰到一隻內白外紅的拖鞋。

此畫裡，因其裸背坐姿，我們根本不知她的長相。

〈二十四歲的自畫像〉（Self-portrait at age 24）

畫家安格爾，1780年8月29日出生於塔爾納─加龍省（Tarn-et-Garonne）的
蒙托邦（Montauban）。家中有七個小孩，他排行老大，母親是假髮製造商的
女兒，父親精於繪畫、雕刻、彈琴，在藝術界很受敬重，安格爾一身才藝，也
是他調教出來的。據說九歲時就能模擬古物的模型，製作有生以來的第一
張繪圖。約六歲時，他開始上學，但因法國大革命的干擾，學校被迫關門，父
親趕緊送他到圖盧茲（Toulouse），在皇家繪畫、雕刻，並攻讀建築學院。這
時，有一位畫家約瑟夫・洛奎斯（Joseph Roques）教他怎麼從文藝復興巨匠
拉菲爾的作品中擷取精華，學院的教養深深影響了他。

〈阿伽門農的使者們〉（The Envoys of Agammemnon）

說到這兒，先打住，他童年第一張畫與洛奎斯的引導，似乎預言
了他未來會往古典之路發展。他說：

> 在藝術上，當拉菲爾立下永恆、無可匹敵的神聖疆界時，
> 偉大的古典大師們在那輝煌記憶的世紀裡盛放，燦爛奪目
> 般……，因此，我是優良教條下的守護者，而非創新者。

雖然他在美學的顏色與形式上做了革新，新派人士，如浪漫主
義家們，也擁護他，然而，他對傳統的維護，意志非常堅定！

十七歲時，他抵達巴黎，首先在雅克─路易·大衛（Jacques-Louis David）（法國革命期間最著名的畫家）的工作室裡創作，兩年後，又考入國立美術學院（École des Beaux-Arts），因一張〈阿伽門農的使者們〉，榮獲最高榮譽的羅馬大獎。二十六歲那年，如他所願，踏上嚮往已久的羅馬。原本打算義大利壯遊完畢後回到巴黎，沒想到這一待就待了三十五年之久，原因是他將在羅馬畫的作品寄到巴黎沙龍參展，卻被藝術圈批評得一文不值，說他離經叛道，嫌他作品太哥德式。作品屢遭抨擊，他於是決定留在異鄉奮鬥，期待出頭的一天。

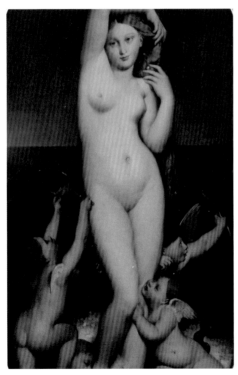

〈愛與美的女神維納斯〉（Venus Anadyomene）

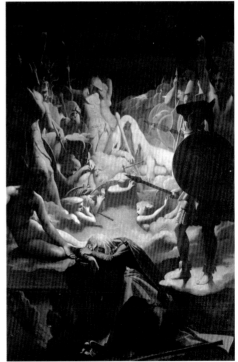

〈歐辛之夢〉（The Dream of Ossian）

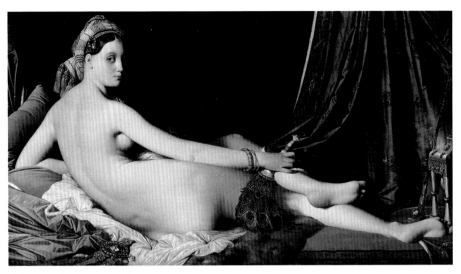

〈大宮女〉（Grande Odalisque）

〈泉〉（The Source）

〈羅傑解救安潔麗卡〉（Roger and Angelica）

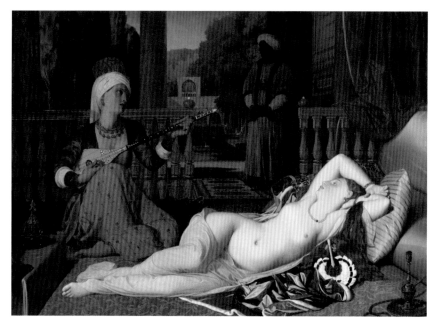

〈宮女和奴僕〉（Odalisque with Slave）

在最窮困落沒的時刻，他只得為觀光客與外交官們畫肖像，賴以維生。有一則故事是這樣的：有次，一位客戶敲他的門，詢問：「製作小肖像畫的人住在這裡嗎？」他卻回答：「不，住在這裡的人是一位畫家！」安格爾很嚴肅看待自己的職業，一向畫文學、神話、宗教、歷史的人，張張都是上等佳作，怎麼會落迫到這步田地呢！當然會心生不平，但他後來有幸遇見一位叫馬德琳（Madeleine）的女子，她了解他，對他不離不棄，重新建立他的信心。因此，他更有勇氣與耐心來面對周遭的困難。兩人於1813年正式步入禮堂，婚後非常美滿。

在義大利期間，除了羅馬之外，也到那不勒斯、佛羅倫斯等地，親眼目睹文藝復興大師們的畫與雕塑，從中尋找靈感，並畫下不少裸女畫，如〈愛與美的女神維納斯〉、〈歐辛之夢〉、〈大宮女〉、〈泉〉、〈羅傑解救安潔麗卡〉、〈宮女和奴僕〉。這些畫作往後都成為他的傳世傑作。

而他所有的裸女畫，以姿態與角度而言，最不朽的就屬〈瓦平松浴女〉了，是他踏上羅馬兩年後完成的。

皺摺的布

此〈瓦平松浴女〉，這裸身沒有絲毫的緊繃，看來有著一份沉靜、完善，與剛剛好的韻律感，她的頭沒有過度扭動，是謙遜、優美的，她的腳自然地擺放，最後，整體達到一種大理石順滑的美感。難道，畫家真要表現這般冷感嗎？

我們若好好注視一下旁邊的物件，會有一些意外的發現，像她頭上的巾帽，圍成一團如一朵玫瑰花；像她手肘的一團白布，揉得如一朵百合花；像床上的布巾，形成平行走向的皺摺，如水波一般；左側垂直的墨綠布簾，掩覆冰冷的大理石，上端起了一些不規則的起伏。

皮翁博（Sebastiano del Piombo, 1485-1547）
〈阿多尼斯之死〉（Death of Adonis）

我認為癥結點在於布上，擺出的一塊塊皺摺起
伏的布，說明了騷動、煽情啊！

這名裸女有著雕塑的質感，她像是神話中的大
理石塑像葛拉蒂（Galatea），由雕刻名匠畢馬龍
（Pygmalion）創作出來，因為作品之美，讓他
不由得愛上了它，每日向愛神求救，最後將此夢
中女子幻化成真人，兩人從此相伴相愛。在這
裡，安格爾特別著重在布巾與布簾上，那混亂的
皺摺，注入的是蠢蠢欲動的精靈，說明了此女子
的甦醒，就像畢馬龍的神奇效應！

柯雷喬（Antonio Allegri da Correggio, 1494-1534）
〈邱比特與伊歐〉（Jupiter and Io）

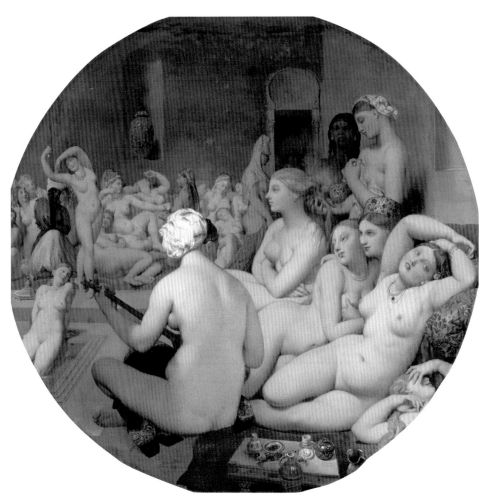

〈土耳其浴〉（The Turkish Bath）

男女同體

此裸背坐姿，極為特殊，畫家的靈感可能來自於米開蘭基羅的西斯汀教堂的壁畫、
皮翁博的〈阿多尼斯之死〉，或柯雷喬（Correggio）的〈邱比特與伊歐〉。

〈瓦平松浴女〉（局部）

另外，此主角背後更藏著一個謎：頭髮幾乎被包住了，頸子粗獷，同時，也看不出什麼腰身，更別說前身的乳房與陰部，及長相如何了！總之，任何代表女性的特徵皆未出現，我不禁懷疑，她是一名女子嗎？顯然，此裸背，暗示了一個「男女同體」（androgynous）概念。

種種性徵的隱藏，使觀者難以理解，更摸不著頭緒，這幅畫便產生了一種懸疑未決的效果。安格爾創作此浴女時，還是個年輕小伙子，但此身影一直縈繞在他的腦海裡。五十五年後，以八十二歲之齡，他又將這浴女帶入另一幅畫〈土耳其浴〉，在這被裁剪成圓形的作品中，有眾多不同表情、姿態、動作、情思的慵懶女

子。而其間，醒目的「她／他」成為了重心，盤腿，彈著曼陀林，還露出一側的乳房，畫家這回向我們宣佈了答案，此人的性別是女的。

吊味口的高招

〈瓦平松浴女〉中的左下側有一個小獅頭的銅雕，嘴處噴出了水，我們可以想像，浴池應該就在墨綠布簾後方。問題來了，她是已經洗完澡了呢？還是將下浴池呢？

我想，那床上的白巾已擦過身體了，手肘的那一團布，布料幾近香檳酒色，應是衣裳，在即將穿上的一刻，她停住了，她在思考，稍微轉了頭，意識到了背後有人在偷窺，但她沉著地裝做不知道，在穿與不穿衣服之間、在露與不露之間、在靜與即將動之間，僅藉由裸背，來吊我們味口。

張力的搖擺

就這樣，在極冷與溫暖之間、在中性與性感之間、在生硬與柔軟之間、在抽象與寫實之間、在概念與實體之間，產生了意想不到的懸疑。

她的形象直到今天還不斷被人們拿來討論與運用，此浴女之所以不朽，全因介於兩端的張力，那搖擺幅度怎麼大，吸引力就怎麼強啊！

Chapter 9
寫實，推向極致的展現
居斯塔夫・庫爾貝的〈世界的源頭〉

居斯塔夫・庫爾貝（Gustave Courbet, 1819-1877）
〈世界的源頭〉（L' Origine du monde）
1866年
油彩，畫布
46×55 公分
巴黎，奧賽美術館（Orsay Museum, Paris）

這是法國寫實派畫家居斯塔夫·庫爾貝的〈世界的源頭〉，完成於1866年，畫中躺著一名裸女。

砍掉身分的辨識

左上，有小局部的漆黑背景。前端，躺著一位裸女，身體有部份被白布覆蓋，頭部、手臂、下腿，都沒畫出來，似乎被框緣裁掉，已是在想像之外的了。

我們僅能看見從乳房到大腿處，右乳與乳頭、腹肚、陰毛、陰部，她的兩腿張開，彷彿要觀者好好的專注她的下體。

〈自畫像〉〈Self-portrait〉

自由靈魂

畫家庫爾貝在半百的年齡，為自己的生命下了斷語：

> 我五十歲，總活在自由裡，讓我的生命終結時也是自由的，當我死時，
> 就這樣判定我：「他不屬於學派，不屬於教會，不屬於機構，不屬於學
> 院，若有任何制度，就屬自由的制度了。」

雖然之後他又再活八年，生命的末期卻流亡到瑞士，最終死於異鄉。他
的一生，真如他所說的，全身奔流的，是那自由的靈魂。

1819年6月10日，他出生於杜城（Doubs）的奧爾南（Oranans），來自一個富裕的農家。從小就展現了繪畫的天分，從不缺模特兒，因為他的幾個姐妹都願意當他的模特兒。他也熱愛打獵、釣魚，從自然中尋獲靈感。二十歲那年來到巴黎闖天下，一開始在史賓本（Steuben）與漢斯（Hesse）的工作室工作，但覺枯燥，不久後就離開，用自己的方式尋找繪畫風格。首先到羅浮宮觀摩西班牙、佛蘭德、法國大師們的傑作，藉此吸吮巨匠的精華。這段日子，他畫下了好幾件上等的自畫像。

約二十七歲，他到了荷蘭與比利時旅行，在美術館做了一趟知性巡禮，也看見林布蘭特及其他重要畫家的作品。自此，更讓他堅定原來的想法：遺棄文學的影響，不跟隨浪漫與新古典，也不從事歷史畫；取而代之，直接觀察周遭的人、事、物、景。畫具像，揭發社會狀況，寧可畫一些被認為俗氣的主題，像鄉村的中產階級分子、農夫、貧窮人的勞動等，他說：

　　　　一個世紀的藝術家們，基本上，無法製作過去或未來世紀的面向。

所以，他重視當下，一個活的藝術靈感應來自藝術家的經驗與觀察的現實，因性格的獨特，無論他走到那兒，爭議跟到那兒。

〈奧爾南的葬禮〉（A Burial at Ornans）

1849年，他三十而立，畫下一幅〈在奧爾南，午餐後〉，贏得了藝術沙龍的金牌獎，意義十分重大，日後他的作品不需經過評審這一關，可以自由地展出（1857年規定才改，但在此之前，他一直享有特殊的待遇）。同年，他也完成一幅314×663公分的巨畫〈奧爾南的葬禮〉，人人對這幅畫的解讀各異，引起不少爭議。而他怎麼解釋繪製此畫的目的呢？他說：

　　事實上，它就是埋葬浪漫主義。

他觀察到人們漸漸對奇幻、奢華、頹廢的內容厭倦了，他的個性跟那些背道而馳，迫不及待地用這件作品來宣佈：浪漫派已死，寫實派誕生了。

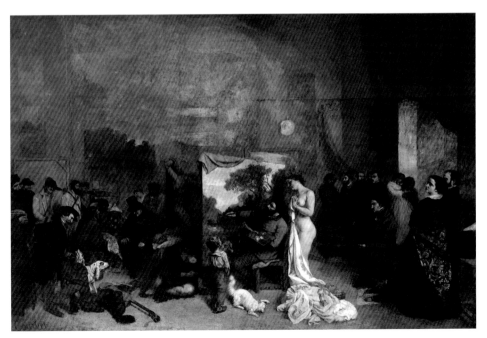

〈畫家的工作室〉（The Painter's Studio）

1855年，為了讓自己的畫在巴黎世界博覽會亮相，他交出十件以上作品，但有些被拒絕。他不甘心，極力反擊。他在官方展場的隔壁設立了一間美術館，那是暫時的建築結構，取了一個名字，叫「寫實主義之館」（The Pavilion of Realism），一共擺出四十張畫，包括一張被博覽會拒絕的〈畫家的工作室〉。這行徑讓他受到了矚目，名氣不但打得更響，隨之，也贏得一些創作者，像評論家波特萊爾（Baudelaire）、尚弗勒利（Champfleury）、畫家德拉克洛瓦（Eugène Delacroix）、惠斯特（Whistler）、馬奈，與多位印象派畫家們等人的激賞。

〈穿白長襪的女子〉（Woman with White Stockings）

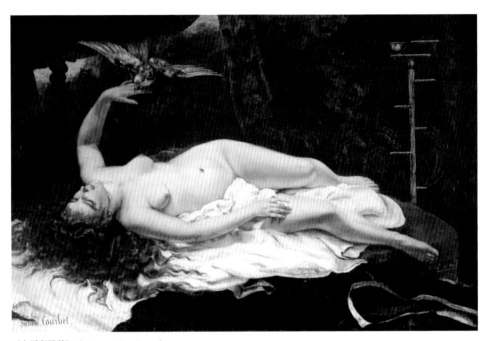

〈女子與鸚鵡〉 （Woman with a Parrot）

〈海浪裡的女子〉 （The Woman in the Waves）

〈源頭〉 （The Source）

〈斜躺的裸女〉（Reclining Nude）

有了這個經驗，日後在繪畫的主體上，他可是越來越大膽。1860年代，他畫了一系列的情色之作，如：〈穿白長襪的女子〉、〈女子與鸚鵡〉、〈海浪裡的女子〉、〈源頭〉、〈斜躺的裸女〉等，刻劃的裸女，實在令人嘆為觀止。

而〈世界的源頭〉也是於此階段完成的，不論在角度、焦點或是觀念上，都是最為震驚、暴露與最值得省思的一張。

女模之愛

這位不露臉的女模是誰呢？庫爾貝似乎不想讓人知道，但據後來的一些藝術學史家證實，她的身分是裘安娜‧喜佛南（Joanna Hiffernan, 1843-1903），有個暱稱，叫裘（Jo），是位來自愛爾蘭的模特兒，跟美國畫家惠斯談過一場六年的戀愛。

然而，庫爾貝怎麼遇到她呢？

惠斯特（James McNeill Whistler, 1834-1903）
〈白交響曲一號：穿白衣女子〉
（Symphony in White, No.1: The White Girl）

惠斯特
〈白交響曲一號：穿白衣女子〉
（Symphony in White, No.2: The Little White Girl）

惠斯特向來仰慕庫爾貝，兩人成了好友，約在1861到1862年期間，惠斯特帶女友裘來到巴黎，當時，曾為她製作兩幅肖像畫──〈白交響曲一號：穿白衣女子〉與〈白交響曲二號：穿白衣小女子〉，是以白為主題。就在那時候，庫爾貝遇見了她。

她是怎樣的一名女子呢？據說她的外貌驚為天人，十分有個性，一頭紅色的捲曲長髮，給人印象深刻。與她熟識的作家約瑟夫‧潘奈（Joseph Pennell），這麼形容她：

　　不只是美，智力也高，還有一顆同情心。

1866年，惠斯特外出幾個月辦事，將所有的事交由裘來掌管。沒想到她趁他不在，跑到了巴黎去找庫爾貝，兩人更墜入愛河，她為他寬衣解帶，庫爾貝才畫下一張又一張的裸女之作，張張精彩，極暴露，也具爭議性。

惠斯特與庫爾貝都畫她，但情景卻相差了十萬八千里。惠斯特讓她穿上白衣，一副純真如天使般的模樣；然而，庫爾貝卻將她描繪得露骨，乍看時，如放蕩的女子。當惠斯特知曉庫爾貝的背叛與裘的不忠，立即跟他們撕破臉，分道揚鑣，自己黯然回到美國了。

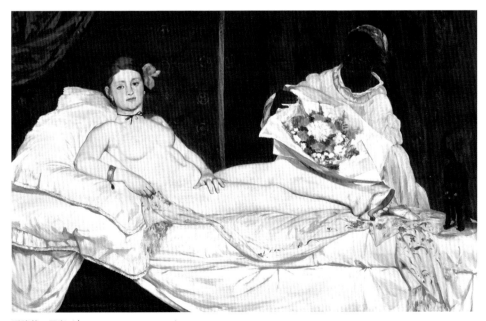

愛德華・馬奈（Édouard Manet, 1832-1883）
〈奧林匹亞〉（Olympia）

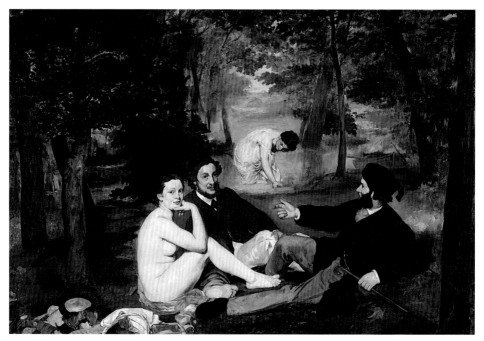

愛德華・馬奈
〈草地上午餐〉（Le Déjeuner sur l'Herbe）

野蠻？自由？

十九世紀有兩位藝術家為裸女畫燃點了前所未有的革命，一是馬奈，他作於1863年的
〈奧林匹亞〉與〈草地上午餐〉；另外，即是我們的男主角庫爾貝，他繪於1860年代的
一系列情色畫作。若將兩者相比，毫無疑問地，後者呈現得更大膽，而這張〈世界的源
頭〉更達到了粗俗、野蠻的地步。

他看女體的角度非常奇特，不是從側面的迂迴觀視，而是從下往上，單刀直入，望向禁
忌處。此種視角，在過去未發生，這可是頭一遭。當然，會造成如此結果，絕非突然。往
前追溯到1845年，當時二十六歲的庫爾貝已畫下了一幅〈女祭〉，角度也是從下往上，
只是當時，他處理的方式是讓雙腿夾緊、彎斜，來遮掩陰部。

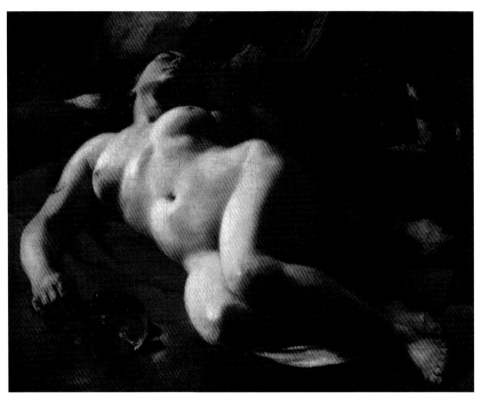

〈女祭〉（La Bacchante）

沒錯，是他之後在1863年，看到各界對〈奧林匹亞〉與〈草地上午餐〉的反應嘩然，基於不落人後的心理，他想要製作一些更勁爆、革命性的畫面，正巧又遇到了女模裘，時機恰好，觸發了他的創作之火。所以，〈世界的源頭〉即是他「粗野」的頂極之作。

有些人稱他天才，有些人則說他是野蠻者，對於後者的評論，他欣喜地說：

在我們如此文明的社會裡，我要過著野蠻人的生活。

是的，他愛唱反調。他繪畫，有挑釁的意味，對社會保守的抨擊，打破完美的線條與形式，表現最初的原始性！

女性的生產？男人的口味？

從〈世界的源頭〉這個標題，再看看畫面：那雙張開的大腿，深濃的陰毛，微開的陰唇，闡明的是女子生產的模樣。頓時，在心理上，不再覺得色情，反而轉為母性的流露。在此，值得一提的是，他於同年畫了另外兩幅驚人的裸畫：〈維納斯與賽姬〉與〈睡〉。若仔細地觀看，主角都是女人，一是彼此挑逗，二是溫存地睡在一塊，這種女人與女人之間的情色，竟被正式地展現與強調，可是頭一遭。我們推測，庫爾貝可能是從女性的觀點來創作。

然而，〈世界的源頭〉這幅畫起初是一位土耳其外交官哈利勒・貝（Khalil Bey）（以專門採購色情作品聞名）聘請庫爾貝作畫，原先僅打算私人收藏，意味此畫只是為了取悅這名色瞇瞇的男性收藏家。所以，畫家才特意把焦點放在軀體上，將幾個部位去掉，像頭、手、腳（分別掌管思想、創作與自由），降低了女性的主體，成了男性對女體幻想的呈現手法。

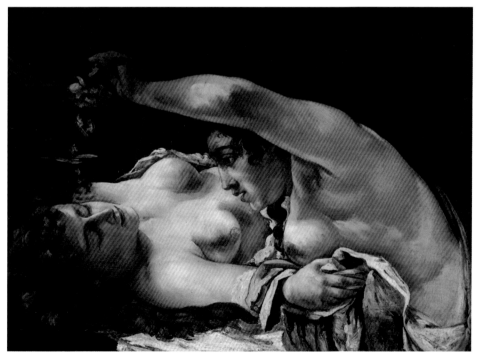

〈維納斯與賽姬〉（Venus and Psyche）

雖然好幾年來，在視覺藝術範疇，女性主義者視這張畫為頭號敵人，對我來說，它並非一個純粹的畫面，到底是闡述女性的生產？或迎合男人的口味呢？我想，得看你的心態、心理反映，與性的趨向吧！

寫實主義的定論

同時期一位知名的法國作家杜坎（Maxime Du Camp）一聽到此畫完成，馬上跑到外交官哈利勒·貝住處，在觀賞完之後，驚嘆地寫下：

> 此畫給寫實主義一個定論。

庫爾貝曾語重心長地說，他在畫裡從不說謊。在美學裡，他所做的，是將視覺的展示推向極限。此畫，不就是最好的例子嗎！

它不僅是「粗野」的頂極，更是他寫實主義的成就之最。

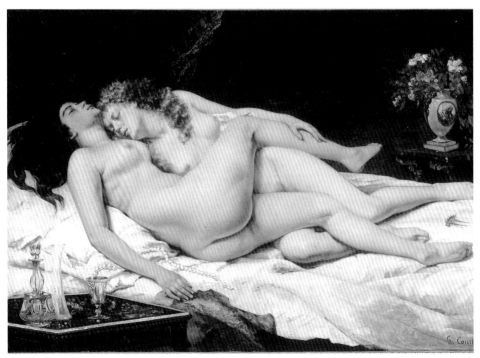

〈睡〉（Sleep）

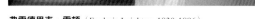

Chapter 10
一種畫，兩種情，訴說了心靈
弗雷德里克・雷頓的〈沐浴的賽姬〉

弗雷德里克・雷頓（Frederic Leighton, 1830-1896）
〈沐浴的賽姬〉（The Bath of Psyche）
約1890年
油彩，畫布
189.2×62.2公分
倫敦，泰德（Tate, London）

這是英國學院派畫家弗雷德里克‧雷頓的〈沐浴的賽姬〉，完成約1890年。畫的正中央站著一名裸女，她就是賽姬。

賽姬是希臘神話裡的角色，代表人類心靈的神化。

嬌艷與優雅的賽姬

畫中的上方，有藍天與不規則狀的雲，說明了室外；再往前拉，進入了室內，首先是一塊深色的簾幕；再往前一點，左右兩邊豎立了兩根大柱，柱根與柱頭漆上金菊，中下處有四個水平的台階。

前端，一名粟金髮色女子，站在那兒搔首弄姿，她右腳直立，延伸到頸子處，不偏不倚，像一根垂直的柱子，與兩旁的古典柱式，構成三條平行的垂直線；揚起的左手臂，到左腿處，滑溜下來，成一條約十度的斜線；兩隻手臂的姿態、一對乳房，與頭姿，傾斜的角度約四十五度，讓她顯得份外嬌艷。

她稍後的右處，擺著一個金菊色的甕，地面散落一地的金黃衣裳。下方是水，照映了上方的部份景象，包括：女子的小腿、衣物、柱子，與甕。

這位賽姬，半穿一件白衣，手伸展，眼睛往下瞄，表現了對水的渴望，從此，可猜測是即將沐浴前的動作。

所有人、物、景的安排，再加上此畫布，長與寬約3：1，比例差距大（雷頓最修長的作品），整體給人一種高雅、仙境的感覺。

〈自畫像〉（Self-portrait）

壯遊與學院雙管齊下

畫家雷頓1830年12月3日出生於英國北約克郡（North Yorkshire）的斯卡伯勒（Scarborough），家族從商，從小生活富裕，不需擔心掙錢的問題，只要往興趣發展即可，他一身有著敏感的細胞，於是，決定以藝術作為生涯的選擇。

〈契馬布埃著名的聖母瑪利亞〉（Cimabue's Celebrated Madonna）

雷頓一路走得很順遂，先在倫敦大學學院學校（University College School）唸書，然後旅遊歐洲。在德國歷史畫家愛德華・凡・史坦利（Eduard Von Steinle）與義大利風景畫家喬凡尼・科斯塔（Giovanni Costa）之下受訓，之後，又到藝術之都佛羅倫斯藝術獲取靈感，也在學院裡創作，當時完成一幅巨畫〈契馬布埃著名的聖母瑪利亞〉，專家們都豎起了大姆指，那年，他才二十五歲，說來，藉由壯遊與學院派給予的養分，雙管齊下，他擁有完整的藝術教育，換來的成就，果然驚人。

有一點值得論及的是，從十七世紀後半期到十九世紀初年間，歐洲興起一股「壯遊」風潮，旅行成為自我成長的必備條件，許多人到義大利研究文學、繪畫、雕刻、建築、古物，去接受深度的精神與文明洗禮，那源自於哲學家約漢・洛克（John Locke）1690年的著作《人類理解論》（An Essay Concerning Human Understanding），認為「知識來自外在的刺激」，此論點逐漸散播開來。約十九世紀中葉，那觀念還在社會上流傳，只是雷頓旅遊地點不僅限於義大利，而是更廣闊的世界了。

1855到1859年，雷頓住在巴黎期間，遇見好幾位畫家，像米勒（Millet）、安格爾（Ingres）、德拉克洛瓦（Delacroix）、柯洛（Corot）等，與他們相處得很熱絡，彼此切磋技藝。約1860年，他搬回倫敦，定居下來，也與前拉斐爾（Pre-Raphaelites）畫家們來往，幫忙做建築設計，包括為死去的頂尖女詩人伊麗莎白·巴雷特·勃朗寧（Elizabeth Barrett Browning）製作佛羅倫斯墓園。說到這兒，讓我聯想到一部電影，那是1999年由義大利導演齊費里尼（Franco Zeffirelli）拍的「與墨索里尼飲茶」（Tea with Mussolini），裡面有一幕，以藝術兼詩性方式，介紹了這知名的墓地。

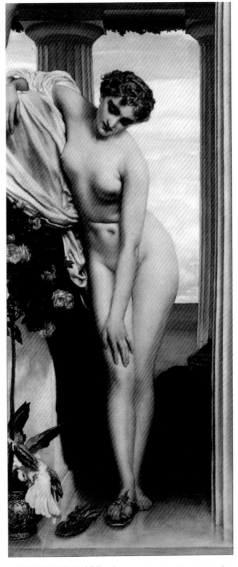

〈為沐浴脫衣的維納斯〉（Venus Disrobing for the Bath）

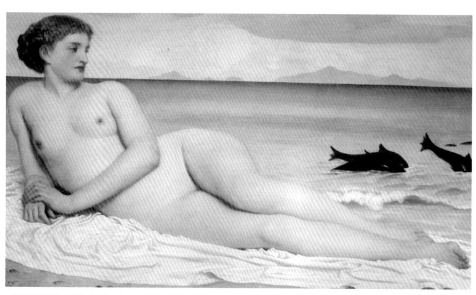

〈海岸的寧芙・阿克泰亞〉（Actaea, the Nymph of the Shore）

〈柏修斯與安德柔美姐〉（Perseus and Andromeda）

〈海衛十〉（Psamathe）

雷頓不僅畫畫，也做雕刻，特別擅長希臘羅馬神話的主題，在視覺表現上，整個被美化、理想化，他描繪的女子（見〈為沐浴脫衣的維納斯〉、〈海岸的寧芙，阿克泰亞〉、〈柏修斯與安德柔美姐〉、〈海衛十〉）通常看來慵懶，身材姣好，無瑕白皙的皮膚，栗金色的長髮，修長、彎曲的手臂，大眼睛，容光煥發的臉頰，誘人的擺姿，帶有古典的風韻，一點不像鄰家女孩，倒如在夢中，倒如在另一個飄渺的世界。

人性的愛慕

活耀於雷頓的時代，有一位出色作家哈羅（J Harlaw）撰寫一本書《雷頓的魅力》（The Charm of Leighton），他十分喜歡〈沐浴的賽姬〉，讚嘆：

> 賽姬的輪廓是完美的，她的型是嬌甜的，面面俱到，這優雅的珍珠似明亮的皮膚，一定渲染了愛的神性，成為模範的典型……朵蘿西·丹尼，是雷頓最愛的模特兒，此為人性的愛慕，展示她的魅力。

這段話，也讓我們得知誰是此畫的模特兒，朵蘿西·丹尼（Dorothy Dene）是藝名，她的原名叫艾妲·愛麗絲·普倫（Ada Alice Pullen, 1859-99）。

〈火紅的六月〉（Flaming June）

朵蘿西是一名倫敦舞台劇的女演員，來自一個大家庭，姐妹眾多，從小生長在女人堆裡，造就她知道怎麼打扮，該怎麼擺姿，怎麼使神、伸展，如何跟其他女孩競爭，從中，出類拔粹，最後，成為人人仰慕的女子。她長得高挑，有珍珠質感的皮膚、紫紅色的大眼睛、栗金色的長髮、又長又白的手臂，全部的特徵，都是他夢寐以求的。

除了〈沐浴的賽姬〉，雷頓還為她留下許多迷人的身影，例如家喻戶曉的〈火紅的六月〉。

心靈的賽姬

賽姬的希臘文字面之意是精氣、呼吸、生命、或驅動力,是希臘神話裡的角色,原本是西西里(Sicily)國王的女兒,島上最美的人兒,不乏追求者,眾人紛紛稱讚她的美勝於維納斯,這讓美神維納斯聽到了,燃起嫉妒之火,立即派兒子愛神邱彼特(Eros)用箭射她,讓她愛上怪物,沒想到陰錯陽差,愛神卻愛上了她,最後,娶她為妻,宙斯也將她晉升為神。往後,她在世上被刻劃為蝴蝶之翼女神。

西元二世紀魯齊烏斯・阿普列尤斯(Lucius Apuleius)撰寫一部小說《金驢記》(The Golden Ass),經他一改編,賽姬的故事變得更戲劇化,作者引出了一位老女人,藉她的口,講出一段賽姬與愛神纏綿悱惻的愛情:

> 在愛神娶賽姬,宙斯賜她永生之前,她經歷了極苦的深淵……賽姬美歸美,卻沒有人願意娶她,父母趕緊向神求救,神指示把她帶到鄰近的山上,留在那兒,他們照做,結果,西風之神來了,把她引入山谷,這兒有一座宮殿,每夜降臨,邱彼特來與她相會,跟她做愛,他們結成連理,但問題是,她從未看過丈夫的長相,他還曾囑咐她別點燈,未來時候到了,自然會露臉。她兩個姐姐來到宮殿,看妹妹生活美滿,心生嫉妒,編了一個謊言,說她的丈夫是一條可怕的蛇,奉勸她在趁他睡時,拿燈照,看看他何等人物,她心不堅定,聽從了她們,結果,燃燈一視,眼前竟是一位美男子,隨後,她不小心被箭刺到,瘋狂地愛上了他,一滴燈油也濺落在他的身上,他驚醒,飛走了,這時,

她後悔，難過不已。為了再見到愛人，她找維納斯求助，而維納斯給她很多艱困的工作。然而，藉各諸神的助力，加上她勇於面對，千辛萬苦的，最後，交代的任務一一克服、完成，邱彼特原諒了她，宙斯也為之感動，將她由人轉為神，從此，賽姬與邱彼特相知相愛，一起生活。

賽姬「麻雀變鳳凰」，她與邱彼特的故事也成了「公主與王子從此過著幸福快樂的日子」的典型。

如今，當我們講到賽姬與愛神這對情人時，代表著愛情中的心靈與肉體的契合。

柱子與女體相互輝映

在〈沐浴的賽姬〉裡，背景有兩根刻著垂直凹槽的柱子，顯然，左邊的那一根較完整，在此用意為何呢？

在古希臘建築的發展上，是以柱子的形式與其變化的元素來做區別，羅馬延展三種柱式，包括多立克柱式（Doric Order）、愛奧尼柱式（Ionic Order），與科林斯柱式（Corinthian Order）。多立克柱式是出現最早的，比較粗大雄壯，豎立於平面，沒有柱礎，柱身有二十條凹槽，柱頭無裝飾，屬男性柱，雅典的帕德嫩神廟（Parthenon）用的就是這類；愛奧尼柱式的特點則是，柱頭有頂板與往下卷的渦形裝飾，柱身二十四條凹槽，有柱基分開柱身與台基，樣式優美，屬女性柱，以弗所（Ephesus）的阿提密斯神殿（Temple of Artemis）就是一例；科林斯柱式比愛奧尼柱式更纖細，柱頭用毛茛葉（Acanthus）裝飾，形似盛滿往上長的花草，裝飾性強，雅典的哈德良圖書館（Library of Hadrian）是典型的一種。

而〈沐浴的賽姬〉這幅畫，後面的柱子是愛奧尼柱式。活躍於一世紀的羅馬作家、建築師兼工程師維特魯威（Marcus Vitruvius Pollio）著有多冊的《論建築》（De Architectura），認為愛奧尼式的基礎取自於優雅的女性身體，而文藝復興時代的建築師承受此觀念，更闡釋

科林斯柱式屬陰性，但太過微弱，而愛奧尼柱式較屬於莊重的婦女，之後，此式主導了圖書館和法庭建築的設計，象徵知識和文明。

雷頓是個遊歷豐富，博學多聞的人，很清楚建築的結構與原則，他用此兩根愛奧尼柱式來做陪襯，自有他的道理，我們看到柱子的典雅、高貴跟賽姬的優柔、驕美的身體，再瞧瞧柱子的條狀凹槽跟白與金黃衣裳的皺折，彼此不是相輝映嗎！

心靈的展現

不像傳統的圖像，只要一有賽姬，總會有邱彼特在旁作陪，這兒，男主角消失了，只剩下她一人。

她在畫中的性感、活力，同時，又落入沉思、悵然，真可說一種畫，兩種情，在此，傳達了她對邱彼特的渴求，需要他的愛，但又為他的離去而傷心。畫家雷頓描繪了她正在思索，想辦法怎麼贏回丈夫的心，就在這動容的時刻，「心靈」部份被勾勒了出來。

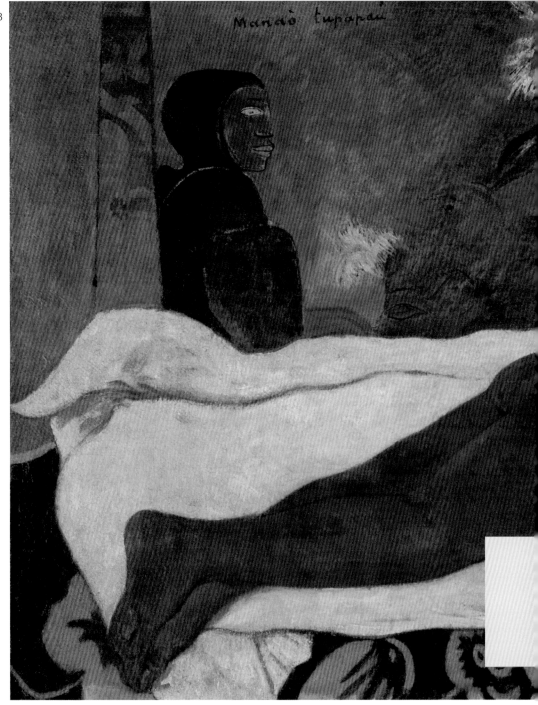

高更（Paul Gauguin, 1848-1903）
〈死魂窺視〉（Manao tupapau）
1892年
油彩，畫布
73×92公分
紐約，水牛城，公共美術館（Albright-Knox Art Gallery, Buffalo, New York）

Chapter 11
在驚魂中，看到了美，摸到了蠻荒
高更的〈死魂窺視〉

這是法國綜合主義（Synthetism）畫家高更的〈死魂窺視〉，於
1892年完成，主角是大溪地的一名少女。

窺視大溪地女子

背景，有一片深淺、濃淡不一的紫羅蘭色調，加上三處的白、黃
亮點，看來猶如一張抽象的壁紙。

左上角站有一名人物，側身，依靠一根木雕床柱，他土棕色的
臉、厚唇、亮白的眼、無表情，正中的黑眼珠往我們這兒瞄，視
線與頭的方向呈九十度，全身披上黑衣，樣子陰森森的，有些
恐怖。

前方，有一張大床，床單的藍與橘黃，被褥的亮黃，兩個枕頭
的黃與紅，一身紅棕的大溪地女子，全裸的、結實的，臥躺在
床上，以對角線的方向伸展，幾乎佔據了整個畫面，臉朝向我
們這頭，兩手壓住枕頭，兩腳踝交叉，背部與屁股朝上，姿態極
奇特殊。

整幅畫散佈的氣氛，十分怪異。

〈有光環的自我肖像〉（Self-Portrait with Halo）

尋找原始

畫家高更1848年6月7日出生於法國，來自於一個不尋常的家庭，
身上流有歐洲的「叛逆」與秘魯的「貴族」血統。三歲時，全家因
政治因素，為了逃難，搭船到秘魯，之後，他在首都利馬，渡過了四
年的難忘歲月，雖然1855年，回到了法國，但一千五百多個在異鄉
的日子，那兒的環境、周遭的事物、目睹的圖像，一直纏繞他心，
在未來，這些卻演變了他吸吮的原鄉。

從小到大，他一直很不乖順，入青年時，有五年的時光，他當一名水手，遊歷世界，直到二十三歲，才先穩定下來，在證券市場擔任一名顧問，也娶妻生子。不過，家庭生活鎖不住他蠕動的藝術細胞，利用下班、週末、假日來畫畫、做雕刻，但，他面對一群鄙視的眼光，被其他藝術家叫「週日畫家」，這種門外漢的稱號，讓他感到窩囊，再加上，一些不歡接踵而來，於是，他放棄財經事業，專心從事藝術創作。

於1891年4月，他離開法國，航行到大溪地，兩個月後，順利抵達港口巴比提（Papeete），走到那，看到的多為白人，一切非他想像的，人才剛到，帕馬爾五世（Pomaré V）就不幸去世了，他是大溪地最後一位國王，落得高更傷心不已，因此，他感慨地說：

> 之前的習俗與偉業，留下的痕跡，最終都跟帕馬爾五世一起消失了，毛利（Maori）的傳統也跟著他走，一切結束了，唉！文明勝利了，軍人精神、商業交易，與官僚主義也勝利了。強烈的憂愁向我襲擊，我老遠跑到這裡，找到的，卻是我一直想逃離的，夢想把我帶到大溪地，又殘忍的被現實掀起，我愛古老的大溪地啊！

他看到了一個古老文化的崩潰，走向毀滅，夢想與現象的轉換，足以使他摧心刺痛。

千里迢迢來到這座島上，他不甘心只看到種種的殖民深化，與歐洲的影響，很快的，搬到了馬泰亞區（Mataiea），在荒野中，他期待探尋未消失的文化，為了親近心中的那一塊天堂，在那裡，他改頭換面，拋棄了過去的習性，住在小屋，不但留長髮、裸身，還下海捕魚，到山上砍柴，跟大地合而為一，做了一個徹頭徹尾的「野蠻人」。

〈仿馬奈的奧林匹亞〉（Copy of Manet's Olympia）

當時，在他行李箱裡，裝有許多圖像印刷品，包括歐洲畫作與異文化的圖片，像埃及壁畫、木乃伊肖像、爪哇婆羅浮屠神廟神像等，其中，馬奈的〈奧林匹亞〉成為他這段時期的癡迷，搬進小屋後，他將此圖掛在牆上，日以繼夜，不斷模擬它，女子光著身體，躺在床上，看著前方，如妓女般的淫蕩，又有堅定的眼神，此是他腦子揮之不去的影像。

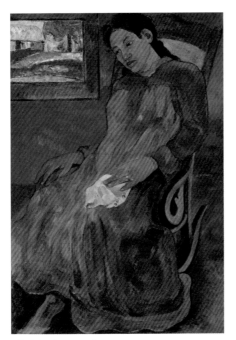

〈幻想〉（Faaturuma）

〈蒂呼拉的祖先〉（Merahi metua no Teha'amana）

〈有什麼新鮮事？〉（Parau Api）

〈沉思的女子〉（Te Faaturuma）

不久後，他遇見一名少女，年僅十三歲，叫蒂
呼拉（Teha'amana）。他與她朝夕相處了約
兩年，她成生活的伴侶，高更不斷以她為模
特兒，畫下不少的作品（見〈幻想〉、〈蒂呼
拉的祖先〉、〈沉思的女人〉、〈有什麼新鮮
事?〉），她儼然是他藝術裡的美麗謬思。

少女的好風度

雖然高更與妻子梅特（Mette-Sophie Gad）分居多年，還未辦離婚手續，但遇到了蒂呼拉，他依大溪地禮儀娶了她，就算犯了重婚罪，也不管了。倒是，高更怎麼跟這名當地女子結婚呢？說來，真有那迅雷不及掩耳之速呢！

1891年，他正在島上旅行，一位陌生人叫住他，邀請他進屋，吃飯、聊天，也順道問他想做什麼，高更自然的，口裡碰出：「找女人。」交談之餘，屋裡的一名婦女向他表示，能馬上幫他介紹一個，說著說著，起了身，幾分鐘之後，她帶來了一位年輕女孩，此是她的女兒。而她，正也吸引眼前的這名歐洲男子。

兩人見了面，根據高更的《香香》（Noa Noa），有一段這樣的記載：

> 我跟她打招呼，她微笑，走過來，坐在我身邊。
> 我問她：「妳不怕我嗎？」
> 「妳願不願意跟我住一輩子呢？」
> 「好。」
> 「妳有沒有病呢？」
> 「沒有。」

講沒幾句話，婚禮開始舉行了。

婚禮進行之快，連高更也覺得唐突，但又看到蒂呼拉有一副好風度，成熟、自信，所以，放下了心。順理成章地，她正式成為他的妻子。

特殊的美

〈死魂窺視〉裡躺臥在床的人正是他剛娶進門的美嬌娘，但，高更怎麼去捕捉此獨特的情態呢？

藝術家自己說，有一晚，回到家，暗摸摸的，他趕緊去拿火柴，點燃時，竟看到蒂呼拉光著身體，躺在床上，姿態就跟畫作一模一樣，她因驚嚇過度，眼睛直瞪，似乎到了瘋癲的地步。高更也被她嚇了一跳，在不知所措的情況下，只好站在那兒，呆看，這時，從她瞪大的眼睛，他彷彿看見了一個發射的燐光，目睹此性感尤物，高更感動的不得了，就此，尋獲了全新的裸體美學。

高更對女體相當敏感，知道要如何擺姿才會美，對稱、均衡，與缺乏曲線，很難勾起人們的幻想與遐思，因此，認為「線條」與「動作」是女體的兩大誘因。同時，他一直讚賞詩人愛倫坡（Edgar Allan Poe）的美學觀，如他說的：「世上沒有一種特殊的美，在比例上不奇怪的。」不需恰恰好，也無需毫無瑕疵，奇特與不成比例即是美的關鍵。

蒂呼拉躺在床緣，兩手壓住枕頭，身體幾乎快掉下去，腰身與屁股的凹凸，比例增大，曲線也變得不規則，也因那易變的姿態，給人一種搖搖晃晃的感覺，身子顯得更嫵媚了。在此，傳統的美女形象，像舒適、慵懶、過度保護……等等，我們察視不到，因為高更故意甩掉這些元素，在他眼裡，藉由焦躁、難受、不安的情態，女體的情色便可流露出來！

此畫完成之後，高更還寫信到丹麥，跟梅特炫耀，它是他所有作品中「最淫穢」的一件，這麼誇說，似乎有意激怒她，懲罰她，可見他對梅特的恨意，依然存在。

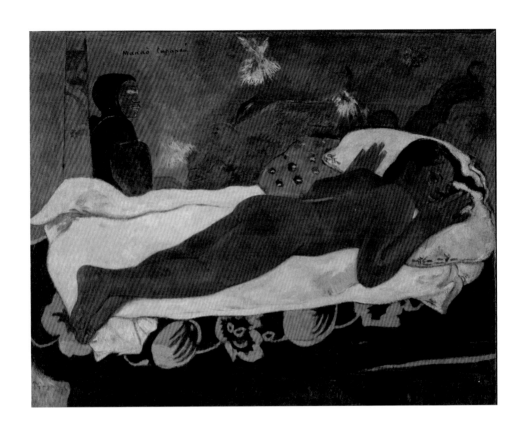

穿黑衣的意象

左上角的那位側面人物，站在那兒窺視蒂呼拉，他是何等人呢？一身黑衣，神秘的模樣，遵照畫的標題指稱，即是死魂。高更說：

> 一個和諧、陰沉、悲傷，與害怕的東西震撼了眼，就像葬禮的喪鐘。

死魂猶如「喪鐘」，漆黑、陰森，讓人恐懼，此段話是他對大溪地的感受，初踏上這塊島嶼時，看到毛利的傳統逐漸消失，國王帕馬爾五世的葬禮，象徵的不外乎古老輝煌之死。

所以，創作此畫時，高更將內在的心情，投注在蒂呼拉上，藉著一個焦慮萬分、歇斯底里的女體，吐露出那萬分的痛苦，與鬱悶的思緒。

環境的營造

畫的上方，在背景處，紫羅蘭區塊與白、黃亮點，以不一的層次渲染開來，看起來非現實，刻劃的是一種意象，既抽象，又神祕。

關於此背景，我們若用實物與顏色的關聯性來思考，不小心，將會陷入迷思，因為高更一點也不邏輯，譬如畫河流時，不用藍，卻用橘；畫草坪時，用的卻是藍；畫馬時，上了奇怪的綠；畫山時，竟用粉紅。類似例子還有很多很多，請問，怎能找關係呢？

他這樣處理，是他精心設計的，看畫的人沒必要用理性的
方式去分析，而且，物與物之間的界限，也常被他模糊化，
最後到達一種無法辨識的地步。對他來說，這如交響樂一
般，隨曲子遊走，和諧即可，重點不在實體，而在於意象，高
更解釋：

> 很簡單，它們完全存在於我們的理智及線與顏色安排之
> 間的神秘關係。

他知道他的大溪地已被沾污了，不再完美。所以，此非邏輯
的概念是他在營造天堂時，故意放進的一個謎，你說那是
一個謊言，也不為過！

說來，高更的此繪畫技巧，賦予畫作高度原創性。

目賭的希望

這是一張綜合主義的作品，高更從實體、想像、觀察、過去
的藝術、多文化、宗教中，取自各種不同的因素，運用上抽象
或象徵的手法，將它們融合在一塊，鋪陳在畫上，難怪，為什
麼〈死魂窺視〉看來似真，又似幻！

蒂呼拉的身體，「淫蕩」無度，在此，他看到了人性中最原
始、狂野，與蠻荒的部份，還好，有她，在大溪地，這片失樂
園裡，點燃了他最後的希望。

她代表了什麼？不外乎是天堂！

〈自畫像〉（Self-portrait）

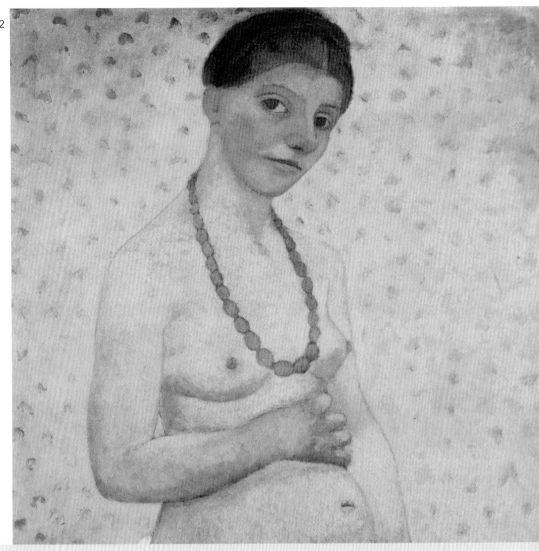

Chapter 12
創作，在慾望之後，呈現的高潮
寶拉・莫德松貝克的〈結婚六週年的自畫像〉

寶拉・莫德松貝克（Paula Modersohn-Becker, 1876-1907）
〈結婚六週年的自畫像〉（Self-portrait on Her Sixth Wedding Anniversary）
1906年
油彩，膠彩，厚紙板
101.5×70.2公分
布萊梅・路德維希・羅瑟琉斯收藏館（Ludwig Roselius Sammlung, Bremen）

這是德國早期表現主義女畫家寶拉‧莫德松貝克的〈結婚六週年的自畫像〉，於1906年完成，作品是一張自畫像，在她結婚六週年期間畫下的。

大肚的女子

這大幅畫，背景幾近黃棕色調，散佈了無數、稀疏的橄欖綠的點描。

中央的女子，約五分之四身長，以四分之三的角度站立，她深棕的頭髮，整齊地梳整，顯得乾淨俐落；她有一雙大眼睛，棕色的眼珠，寬翹的鼻型，嘴唇緊閉，泛紅的臉龐，表情沒有所謂的快樂或悲傷；也有粗獷的脖子、手臂，頸上掛著一條菊色長珠子項鍊，此為身上唯一的飾品；從臀部下來，圍一條細緻的白布。她挺著一個大肚子，右手停放腹上，左手輕碰肚下，像拉布巾似的，那是懷孕的身子。

背景的黃棕，越接近女主角越暈白，彷彿她身上發射光芒一樣。

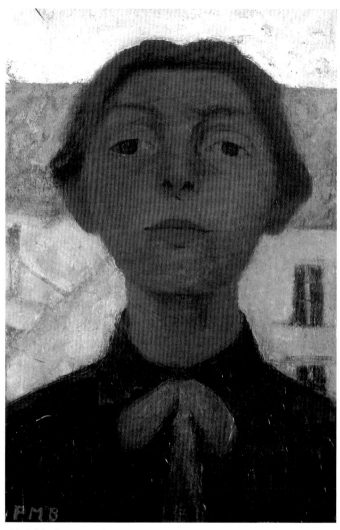

〈自畫像〉（Self-portrait）

鎖不住的藝術夢想

1876年2月8日出生於德累斯頓（Dresden）的畫家寶拉，家中有六個兄弟姊妹，排行老三，父親是俄羅斯大學教授的兒子，母親來自於貴族，從小，她不乏文化、知性的教養。十二歲那年，全家搬到布萊梅（Bremen）。她成長的年代，恰好碰上了

工業急遽擴張，因此，社會的焦慮、壓迫感等負面問題逐漸浮現檯面。十九世紀末可稱為探討人類靈魂深處的年代，心理分析家佛洛伊德談的「無意識狀態」、易卜生（Henrik Ibsen）寫的「海的深處」、詩人里爾克（Rainer Maria Rilke）說的「世界的內在」等，寶拉在現實裡也體會到此氣氛的襲擊。

少年時，她到倫敦渡假，在姑姑那兒，待上好幾個月，也順便學畫，父親深怕她變野，去了一封信，勸她回家，期盼她在繪畫與教職方面做結合，未來可養活自己，然而，當她一回到德國後，馬上寫信給姑姑，坦誠地說：

> 我有強烈的自我（ego），此難題，急需面對。

雖然順從父親先做師訓，但好一陣子，她在別人期待與自我追求之間作掙扎，反抗與獨立的性格逐漸醞釀。

1893年之春，她在布萊梅美術館裡，首次目賭沃爾普斯韋德（Worpswede）村藝術家們的作品，一下就被吸引，這一刻，種下了她往後一生跟此派相繫的命運。1896至1899年期間，她註冊私立柏林女子藝術學校，當時，前衛的風尚，像「十一名畫家群」（Group of the Eleven）發起的德國分離派，正如火如荼的進行，她興奮不已，寫下：

> 我用全部的熱情工作，常覺得自己像一座蒸氣活塞的中空圓筒，險勢急速地上下驅動。

1897年，她拜訪沃爾普斯韋德村，愛上了那裡的寧靜與淳樸，並跟畫家歐圖・莫德松（Otto Modersohn）相戀結婚。透過丈夫，也認識了女雕塑家可萊如・魏絲特后芙（Clara Westhoff）、詩人里爾克、畫家海因里希・沃格勒（Heinrich Vogeler）、卡爾・霍普特曼（Carl Hauptmann）等，一群藝術分子熟識，彼此互稱「一家人」，情感之深可見一般。

婚姻並未鎖住她對藝術的夢想，好幾度，寶拉踏上巴黎，除
了接受藝術學院的短期訓練，也到處看展、逛博物館，與藝
術家會面、摹仿羅浮宮的珍品等，成藝術激盪的因子，她曾
向好友坦誠：

> 巴黎等於「全世界」。

於1905年冬天，她與好友可萊如一起坐在火爐邊取暖，突
然間，拿起泥媒，一個接一個往火那兒扔，眼淚也泛流了下
來，她解釋巴黎對她的重要性，那時，起了逃家的念頭。

冬天一過，春天一來，她又想去巴黎，這次，有不回來的打
算，而〈結婚六週年的自畫像〉是抵達巴黎後不久完成的。

三位大師的影響

幾度到巴黎的經驗，寶拉確實豐收滿載，過去，她總吸收一
些心理預備好的東西，藉此與藝術家們引起共鳴，然而，驚
奇地，當我翻開她畫的素描本，讀她寫的文字，再看〈結婚
六週年的自畫像〉時，發現她的美學成長上，有著巨大的改
變。所謂的影響，不是計畫好的，完全純屬意外，就因如此，
脫離那層依賴的關係，她不再是這一些大師們的跟屁蟲，反
而，與他們並行前進。

她在巴黎看畫時，模擬了許多作品，其中，對林布蘭特、塞尚
（Paul Cézanne）、高更情有獨鐘。在此，我拿這張自畫像，
來探討他們的滲透：

譬如約1903年到1935年期間，她來來回回在羅浮宮裡，認
真地模擬林布蘭特的一幅〈沐浴的巴絲芭〉（見右圖）（有
關此畫，細節請看Chapter 6）。巴絲芭的形象一直裝進她的
腦子裡，當製作這張自畫像時，她取用那四分之三的身面：

頭的傾斜、乳房、肚、腹的角度，同時，也借用大師的白布，來遮掩自己的陰部。蹊蹺的是，巴絲芭的肥胖、鬆弛、塌陷的腹肚也被寶拉注意到了，只是在此繪圖裡，巴絲芭不再是「生產後」的沉思，而是「懷孕」的喜悅，顯然，寶拉意識到此部位，並有意反轉，轉成另一個意義。無疑地，她排除傳統理想化的女體，她說：

> 我對美化人的形象一點興趣也沒有……，我把自己在鏡中的樣子描繪下來，我能夠忍受醜化的自己。

這未經美化的身體，是用來陳述心靈檢視的過程。

至於塞尚，有一次，她走進佛拉德（Ambroise Vollard）美術館，看見地上零星放了一些畫作，背向人群，她自動跑過去，蹲下來，好奇地，把它們翻過來，看了之後，感動不已，她形容：「猶如暴風雷雨，是一場深遠、驚嘆的邂逅。」之後，她才知道全是塞尚的作品，而寶拉的這張自畫像，不論在色彩或活力的表現上，都可跟此後印象派畫家的水果與裸女相媲美呢！

〈裸女與花〉〈Nude Girl with Flowers〉

高更生活在大溪地與西瓦瓦島（Hiva-Oa）多年，畫商佛拉
德勸他繼續留在那裡，不要回來，積極地為他創造神話與
傳奇。當1903年，高更過世後卻一夕間聲名大噪，他的異國
風味獲得了巴黎藝術圈的青睞，他畫的裸女，身體粗獷、結
實，寶拉呢？對這些女子的模樣喜愛不得了，隨之，也畫了一
些（見〈裸女與花〉），背景出現熱帶動物、叢林、花朵，人物
也與大溪地少女有幾分類似。

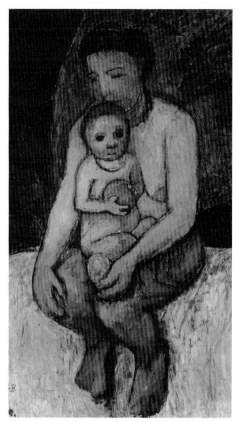

〈站立的裸女〉（Standing Female Nude））

〈坐著的母親與膝上的小孩〉
（Seated Mother and Child on Her Lap）

〈坐著的母親與小孩〉（Seated Mother and Child）

藝術的新生

寶拉對裸女之作一直趣味濃厚（見〈站立的裸女〉）。約在1906年，她心境轉換，改畫一些母與子相抱的情景（見〈坐著的母親與膝上的小孩〉與〈坐著的母親與小孩〉），也開始畫自己的裸體。而〈結婚六週年的自畫像〉即是同一年畫的，我們不禁自問，那時的她懷孕了嗎？

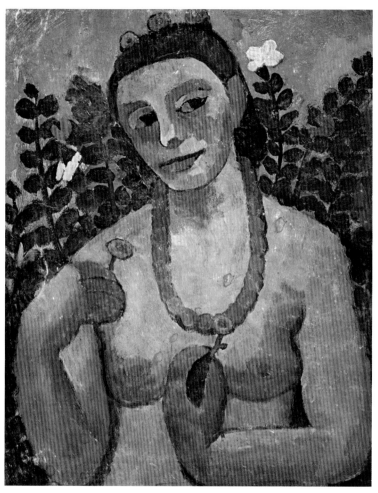

〈戴上琥珀項鍊的自畫像〉〔Self-portrait with an Amber Necklace〕

那一年春天，她離開丈夫歐圖，一張同時期畫的〈戴上琥珀項鍊的自畫像〉，描繪自己春波盪漾，藍天綠叢的鮮明背景，點綴的紅、粉、白小花，頸子上垂掛一條大琥珀項鍊，肥美的裸身，漲大的乳頭，嬌媚的眼神，紅潤的嘴唇，這些特徵反映的正是自由與快樂的享受。因此，她說：

> 現在，我跟歐圖分開了，站在舊生活與新生活之間，在新的日子，
> 將會碰到什麼事呢？會如何發展呢？每件事都該在此刻發生，不
> 是嗎？

從這段陳述，我們可以想像她對未來的無限期待。

當時，她沒有懷孕。若無身孕，為什麼把肚子畫得這麼大呢？

此畫，詮釋的是藝術家的「自我檢視」，她離家，走出妻子的角色，思索著未來，她把藝術創作跟生小孩的意象結合在一塊，懷孕影射了對藝術的期待、演化、希望，與美好，看來，一種革新的美學似乎要爆發出來了。

裸身象徵自由的舒展，對她而言，在結婚六週年，邁入三十歲之際，遠離丈夫，不依賴任何人，是一份自我的甦醒。

最後的命運

經歷幾個月的等待，伴隨而來的，是失望與難堪，1906年11月，她寫下：

> 我將回歸過去的日子……不再有幻滅，就在今夏，我發覺自己一個人無法獨立生活，除了憂心金錢之外，自我實現也不因自由而更貼近，我想達到某種目標，足以創造自我了解的東西，只有時間能告訴我這勇敢的行徑是否可行，現在，我找到安生立命的處所，專心工作，將永遠待在歐圖的身邊。

1907年春天，她懷孕了，完成一張〈拿著山茶花小枝的自畫像〉。呈現的是半裸的她，色澤、神情，與構圖，跟埃及木乃伊肖像畫類似，這種遠古的圖像，通常是當人還在世的時候就完成，準備死後，貼裹在木乃伊的表面上，保留臉部的特徵，以便未來辨識死者。怎麼好好的，寶拉想到了死亡呢？她預測到什麼呢？

果然，孩子生下不到二十天，死神彷彿一縷輕煙，於1907年11月21日，飄飄然地把寶拉帶走。

〈拿著山茶花小枝的自畫像〉

（Self-portrait with a Camellia Branch）

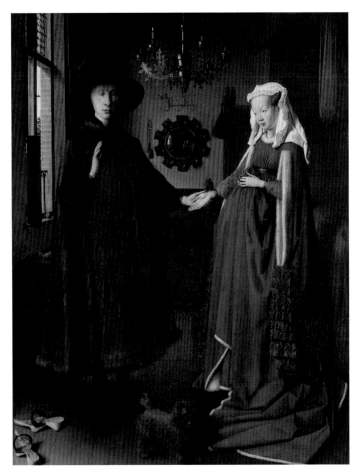

揚・凡艾克（Jan van Eyck, 1395-1441）
〈喬瓦尼肖像〉（The Arnolfini Portrait）

不美的反轉

〈結婚六週年的自畫像〉是一張很特殊的裸女畫，不僅以女性
觀點著眼，更是兼具內省與慾望呈現的作品。

說來，在藝術史上，此畫為裸女觀念帶來了一項巨大的革新，
懷孕的形像，以往是不可能入畫的，為人妻的一般在婚後一年
內，聘請肖像畫家留下身影，就算懷孕，也算初期，肚子僅是微
微鼓起，根本看不出來，總之，懷孕被認為是「不吸引人」的，

需隱藏，而非宣揚，當然，也有一些罕見的例子，像早期尼德蘭畫家揚·凡艾克1434年的〈喬瓦尼肖像〉、荷蘭畫家維梅爾的〈身穿藍衣讀信的女子〉等，但絕沒有像寶拉這幅，不但肚子鼓起，還裸身，此大膽作風，可還是頭一遭呢！在此，懷孕不再躲藏，而是正視的看待。

因寶拉設下了一個典範，不少後代的創作者仿照此畫，坦然地刻劃大肚裸身，就舉一個家喻戶曉的例子：1991年8月，美國流行雜誌《浮華世界》（Vanity Fair）的那一期封面，刊登性感女星黛咪·摩爾（Demi Moore）懷有七月身孕的裸照，當時，還掀起一片喧囂呢！

創作的慾望

對不少藝術家而言，因野心強與創造力豐沛，認為女人一旦懷孕、生小孩，會面臨一種慾望降低的危機，因此，興起了「反生育」、「以創作取代生殖」的觀念。創作過程，是一個生命的醞釀，當一件作品出世時，期待與興奮的心情，更勝於生小孩。

這用於寶拉身上，再適合也不過了，當她創作動力來時，雀躍不已，認為什麼都有可能，充滿無窮的希望；當她真的懷孕，生下小孩那一刻，不但扼殺創作力，更奪走了她的性命。

源自於生育與創作之間的抵觸，這幅畫成了一件以女性創作為中心的不朽之作！

卡斯塔夫・克林姆（Gustave Klimt, 1862-1918）
〈旦妮〉（Danaë）
1907年
油彩・畫布
77×83公分
維也納・沃索美術館（Galerie Wurthle, Vienna）

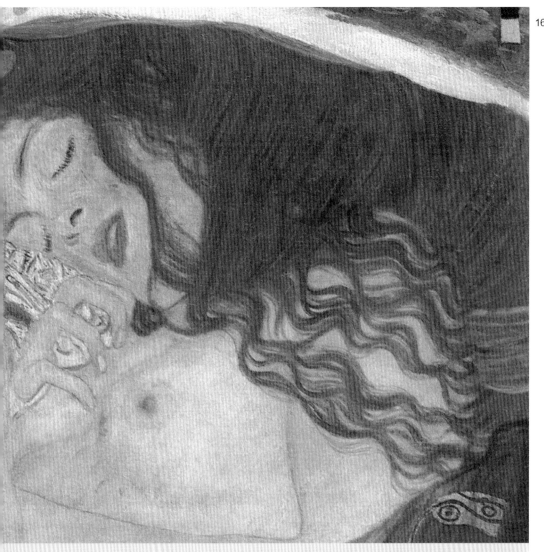

Chapter 13
黃金的元素，性愛的夢牽魂繞
卡斯塔夫・克林姆的〈旦妮〉

這是奧地利象徵派畫家卡斯塔夫・克林姆的〈旦妮〉，完成於1907年。一名裸女佔滿了畫面，她是標題中的旦妮。

旦妮是希臘神話裡宙斯的情人之一。

盤捲女子

在此，四周圍有布紗，右下是紫、藍色透明的紗巾，上面有大小與樣式不一的金圓圖案，左上的紗巾顏色趨近黑色；右上有一條白色的曲線帶狀，一小部份的綠、藍，與黑、金的小方格；左下一小部份的紫與藍；中下處則有一片白。

埃貢・席勒（Egon Schiele, 1890-1918）
〈穿藍色薄衫的克林姆〉（Klimt in a light Blue Smock）

〈哲學〉（Philosophy）

女子的身體捲曲，裹在布紗裡，幾乎佔據了畫面，她亮麗的五官，闔上了眼，留有一襲紅色蓬鬆的長髮，披於肩與手臂，與豔紅的唇、腮紅，與奶頭，成了色澤的互映，她粗肥的大腿夾住了一堆金雨，此雨，像無數一片一片圓形與長條狀的金子，組合而成。

持真相的藝術家

畫家克林姆在1862年7月14日出生於包伽登（Baumgarten），父親來自波希米亞，是位金飾雕刻師，母親是音樂劇歌手，家裡七個小孩，克林姆排行老二。從小就生活在貧困的環境，之後到維也納工藝學校唸書，學建築繪畫，接受了傳統的藝術訓練。他的弟弟恩斯特（Ernest）也上了同個學校，成為一名雕刻師。約1870年代末期，兩兄弟合開一家工作室，逐漸地為美術館、戲院、大學、私人豪宅做壁畫或裝潢。他從事這些工作好

〈醫學〉（Medicine）

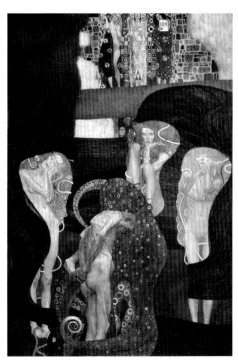

〈法學〉（Jurisprudence）

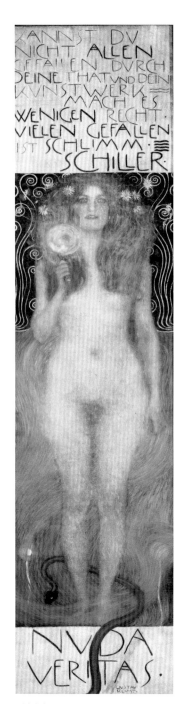

〈真相〉（Nuda Verita）

幾年，並為自己打下厚實的基礎，對媒材的熟悉與工人般苦力的累積，也造就他的未來。不論如何，都能應付各形式的繪畫，從此聲名遠播。年紀輕輕的他，在二十六歲就榮獲奧匈帝王的獎座了。

1894年，他被邀請為維也納大學的大廳天花板做裝潢，畫下了三幅：〈哲學〉、〈醫學〉與〈法學〉。1907年完成時，引起一陣喧鬧，來自四面八方的批評，說這些畫跟「色情」沒什麼兩樣，之後，有了這壞名聲，再也沒有任何公共機構聘他作畫了。他了解制度的守舊，1897年，他與一群藝術家創立維也納分離派（Wiener Sezession），同時擔任此派領導人物，出版期刊《神聖之春》（Ver Sacrum），與舉行藝術展，來鼓吹新派，他們沒有正式發表宣言，沒有解釋此派的意義，不過，大體而言，是自然主義、寫實主義，與象徵主義的綜合。

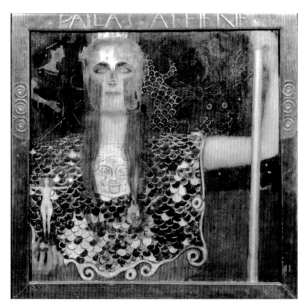

〈帕拉斯・雅典娜〉（Pallas Athene）

於1899年，他畫了一張〈真相〉，一位紅髮裸
女，握住一面鏡子，此為真理之鏡，上面有作家
席勒（Schiller）的一段話，寫著：

> 若你無法用你的行為與你的藝術去取悅每
> 個人，就取悅一些人，取悅多眾是壞的。

他用這句話來重整制度，諷刺不合理的現象。

就在這期間，開始了他的「黃金」風格，他在畫
裡使用金箔或用其他媒材來製造金色效果，先
是1898年的〈帕拉斯·雅典娜〉。再來，1901年
的〈茱迪斯之一〉（Judith I），1902年的〈金魚〉
與《貝多芬金絨》系列，之後，1904年至1907年
的《水蛇》系列與〈安黛兒·布羅荷鮑爾肖像畫
之一〉（Portrait of Adele Bloch-Bauer I）。因
此，在創作這張〈旦妮〉時，黃金的意象不斷在
他腦海盤旋。

〈旦妮〉裡的金雨與旦妮，牽連了「黃金」與
「性」，難怪，他會畫這樣的主題了。

〈金魚〉（Goldfish）

《貝多芬金絨》系列（Beethoven Frieze）　　　　　　《貝多芬金絨》系列

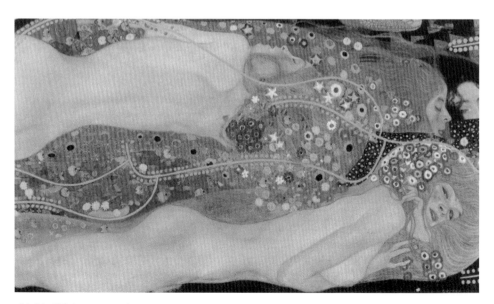

《水蛇》系列（Water Snakes）

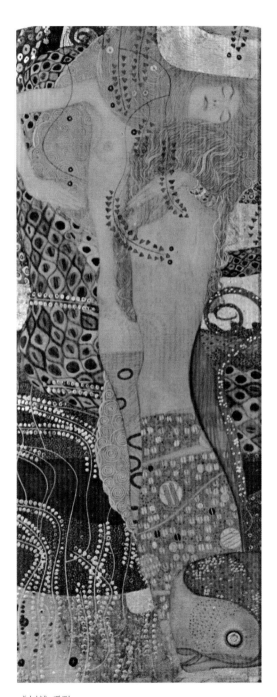

《水蛇》系列

誰是那女孩？

約1890年代初期，他遇見了愛蜜麗·芙蘿菊（Emilie Flöge），她的姐姐嫁給克林姆的弟弟恩斯特，兩邊成了親家，兩人才有機會常常碰面，他們之間相差十二歲，克林姆的成熟，在新派藝術圈有著屹立不搖的地位，對年輕的愛蜜麗來說，他如父親、叔叔、哥哥、導師，對他多了一份英雄般的崇敬，彼此的情誼就以此模式延展了下來。

兩人的難捨難分，關係持續到藝術家過逝為止，二十多年來，他為她畫下許多影像，其中，包括知名的〈現實〉、〈愛〉、〈吻〉……等等。而，這幅〈旦妮〉的裸女也同樣，是愛蜜麗。

在希臘神話中，旦妮是阿格斯國（Argos）的亞克里西俄斯（Acrisius）國王的女兒，由於國王一直沒有兒子，很擔憂，詢問神到底怎麼一回事，神諭說他將來會被女兒的兒子所殺，為避免此悲劇發生，他把女兒關起來，讓她沒辦法接觸其他男人，但是，萬萬沒想到，天神宙斯變身，化為「金雨」，跟她做愛，不久後，小孩出生了，名叫柏修斯（Persus），長大後，不但殺掉美杜沙（Medusa）怪物，成為英雄，也在一次的運動比賽中，把自己外公刺死了。

克林姆的〈旦妮〉，描繪的是此神話的一幕。

姿態如火紅六月

〈旦妮〉女主角的頭如此擺放，身體如此盤捲，這特殊的姿態，讓我不得不聯想到另一幅畫：〈火紅的六月〉，是畫家弗雷德里克‧雷頓1895年的作品，畫中女子跟旦妮有明顯的雷同性，如那豐厚的大腿與傾斜角度的沉睡臉龐。或許，克林姆曾看過此名畫或其印刷品，得到的靈感吧！

然而，描繪後的整體情態是很不一樣的，〈火紅的六月〉的女孩，純靜的臉，細嫩的皮膚，慵懶與恣意，多像一名安恬熟睡的嬰兒！那麼〈旦妮〉呢？你（妳）可以說她在熟睡，也可以說在沉醉，但看看那豔紅微張的唇、腮紅，與漲大的奶頭，這些說明了她正沉醉在性的高潮，是一種狂喜啊！

旦妮的裸身，膚質不再白皙，取而代之，佈滿了青筋、些許的瘀青、發紅的身體，與臃腫的大腿，一點也不像出生貴族，克林姆有意打破神聖的形象，將她轉化為一名沉淪的女子。

形狀符號

在這兒，紫、藍巾上印了一些金色圓形或橢圓形圖案；散下的金雨有圓形，也有長條形，它們代表什麼呢？

說來，克林姆是一位擅長用符號的畫家，懂得怎麼藉此來表達意象與感情，他習慣拿生物性本質的幾何圖形或取自然界裡的形狀，詮釋性別、特徵，或意義，在此，圓與橢圓，正如女人豐厚的陰唇、乳房，與嘴唇，象徵無限的陰柔；正方或長方，說明十足陽剛的男性。

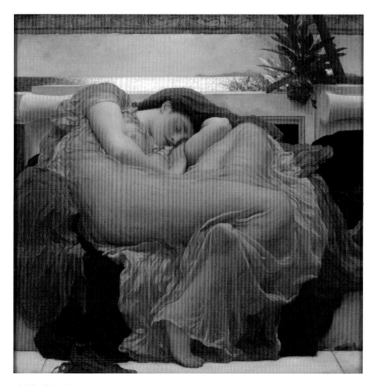

〈火紅的六月〉（Flaming June）

布巾的紫、藍,是奢華的神性色澤,說明她被神的愛所環繞。金以「圓雨」與「長條雨」之姿,逐一灑下,跟旦妮纏綿、做愛,如精子注入,使她受孕。

非常值得一提的是,如果我們仔細觀察克林姆的其他作品,會發現常有黑色的長方格,其實,這是他在繪畫裡放的一個密語,代表的就是他本人,在這幅〈旦妮〉裡,同樣的,也有黑色長方格,不只一個,有兩個,一個座落在右上角,小小的,跟金方格相連;另一個,比較長,比較明顯,就在左下側,跟其他的金雨相混。這麼安排,有何意義呢?藉由宙斯與旦妮的故事,來暗示他與愛蜜麗的愛情,從這兒,我們可以窺探他們的熱情與放縱呢!

永恆的黃金

黃金的色彩與圖案,是宮廷般的高貴、奢華呢?現代的奇幻呢?還是論價的俗氣呢?

藝術家加入了文藝復興的優雅、埃及美學的凍結感、前拉斐爾派的夢境、拉文納馬賽克的幻想,因綜合了多重元素,讓此畫看來毫不俗氣,反而,因豐富,提升了精神層次。散漫的黃金,有性愛的蠢蠢蠕動,也有美與青春的跳躍,但無關乎道德,無關乎善與惡,一座天堂便這樣築起來了。

旦妮,看她躺的模樣,如子宮裡的嬰兒,如此安適。但是因為性愛的緣故,她又顯得如此陶醉,進入完全忘我的境界。克林姆在此想傳達,世間再也沒有比性愛更奇妙,更讓人失魂的了。

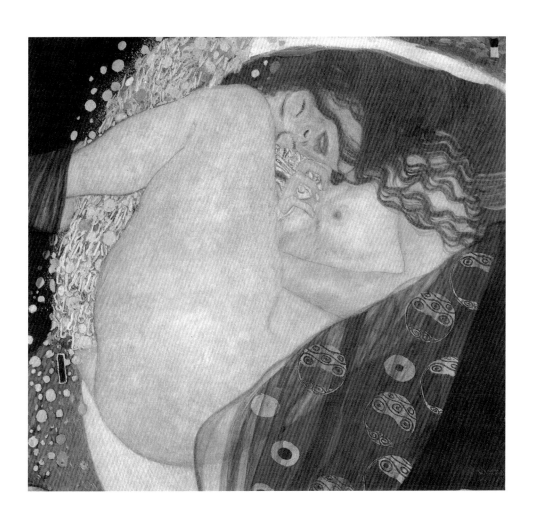

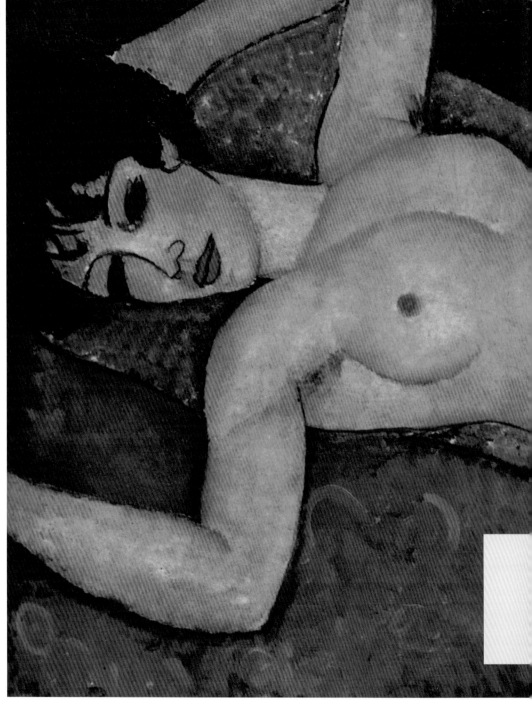

莫迪利亞尼（Amedeo Modigliani, 1884-1920）
〈張開手臂的沉睡裸女〉（Sleeping Nude with Arms Open）或〈紅裸女〉（Red Nude）
約1917年
油彩‧畫布
60×92公分
詹尼‧馬蒂奧利收藏（Collection Gianni Mattioli）

Chapter 14
直視的鏡頭，全然的情色主義
莫迪利亞尼的〈張開手臂的沉睡裸女〉

這是義大利具像畫家兼雕刻家，活躍於巴黎的莫迪利亞尼的〈張開手臂的沉睡裸女〉，約1917年完成，這兒躺著一名裸女，如標題，她張開雙臂，熟睡著。

膽敢與靜止

這長方形橫向的畫布，背景絕大多是深棕帶些亮菊，也有一團綠、一些黑，與少許的白。

上面斜躺著一位女子，全裸，幾近紅菊色，極為亮眼，這兒，她留著瀏海的短髮，深黑、空洞的眼睛，眉毛、鼻子、唇、眼、頸子被黑色線條，清楚地勾勒，臉蛋與身體的輪廓深刻，沒有多餘、鬆垮的肥肉，有的是均勻、健美的身材。

〈自畫像〉（Self-portrait）

只針對室內與人物

藝術家莫迪利安尼，1884年7月12日出生於義大利利佛諾
（Livorno），從小，在猶太區裡長大，母親的家族成員全是一流的
學者，不僅猶太經典研究的權威，也創立塔木德經（Talmudic）
學派，若追溯到十七世紀，有一位祖先叫斯賓諾莎（Baruch
Spinoza），是鼎鼎大名的荷蘭哲學家；父親則為一名礦業與木材
鉅子，事業龐大，財富無數。然而，不幸降臨，1883年，碰到經濟蕭
條，金屬價格往下猛掉，使致破產，莫迪利安尼誕生時，正是全家落
難之際。

莫迪利安尼跟媽媽很親，她教他認字、增長知識。十一歲，他患了肋
膜炎，從此體弱多病，媽媽小心翼翼地看著他，在日記中，談到：

> 這小孩還未定型，又被寵壞了，我沒辦法說出將來他會怎樣，但有
> 一點很確定，他的智力高，我想，再等一等，看看這蛹裡到底裝了
> 什麼，或許，可當一位藝術家？

說來，母親多麼期待兒子成為一名學者，但從此段文字，了解因她對
他的觀察，知道不可強迫孩子，於是順從他的性向發展，蹊蹺的是，
她精準的預示他的未來。

因童年生的大病，媽媽決定帶他到南部的幾個城市住一段時間，
希望小莫迪利安尼恢復元氣，他們到威尼斯、佛羅倫斯、阿馬爾菲
（Amalfi）、羅馬、拿坡里（Capri）、那不勒斯（Naples）等地，在那
兒，一方面休養，一方面走走看看，看到了許多建築物與美術館裡
的作品，他像海綿一樣猛吸猛吸，這場文化與藝術的大壯遊，之後，
也左右了他一生的美學觀。

同時，1898到1900年之間，他在一位頂尖畫家古里耶摩·米克里（Guglielmo Micheli）底下受訓，因此位導師，他接觸「色塊畫派」（Macchiaioli）美學運動，顏色的潑、灑，為他開啟了藝術的視野，然而，對於走入戶外，做風景寫生，他卻起了強烈的反感，當然，米克里也教他怎麼畫肖像、靜物、裸女。其實，待在室內，畫人物，才是莫迪利安尼急切擁抱的。

青年時期，他從一個城市到另一個城市，註冊幾個藝術學校，但偏偏對教室上課沒什麼興趣，就喜歡到酒店、妓女院，也愛追女孩，抽大麻，生活十分放蕩；然而，對知識的追求，如獅子的胃口，大量地咀嚼，特別是鄧南遮（D'Annunzio）、卡度齊（Carducci）、洛特雷阿蒙（Comte de Lautréamont）、尼采、波特萊爾的作品，也擅長吟誦象徵派的詩行，讓文字真正滲透他的心，在創造上，他持著一個信仰，深信唯有混亂與挑釁，創造力才能激發出來，於是，他寫下：

> 去尋求挑釁，永存、持續，此豐腴的刺激物，可以將智力往上推，推至創意能量的最大極限。

二十二歲，他移居巴黎，住進「洗濯船」（Bateau-Lavoir）公社裡，也混入前衛藝術圈。從此，一直畫人物，這是他專長的主題，他說：

> 老實說，風景畫一點表情也沒有，我需要人體在我面前，否則畫不出來！

可見，只有肖像，才能滿足他，感動他。

非古典，也非現代

1907年，他轉入了另一個境界，焦點放在裸女畫的創作
上，約持續了一年，〈張開手臂的沉睡裸女〉即是這階
段的產物。

在這一系列的裸女畫，為他擺姿的模特兒有「蒙帕納
斯女王」（Queen of Montparnasse）的奇奇（Kiki）、
黑人莉莉（Lily）、野女孩愛爾維拉（Elvira）、醫生色
芮里絲（Simone Thirioux）、作家海絲丁（Beatrice
Hastings）等各類型的女子。而這幅畫的模特兒是誰
呢？我們無法得知，莫迪利安尼本身也不想揭發她的
身分，所以，單單稱「裸女」。

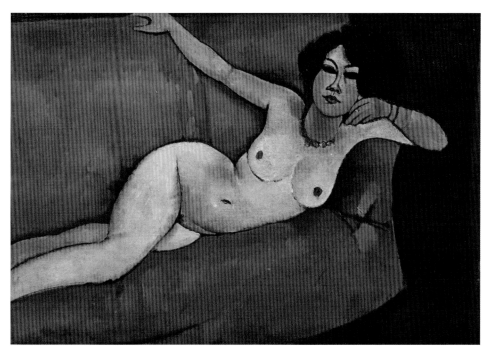

〈沙發上的裸女〉（Nude on Sofa）

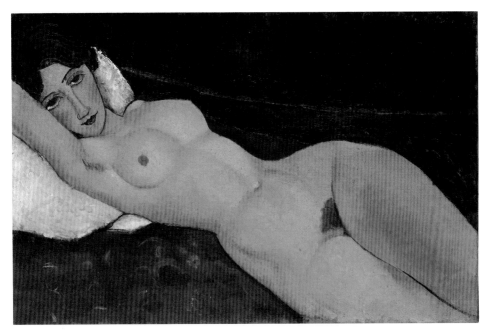

〈臥姿裸女〉（Reclining Nude）

〈裸女〉（Nude）

〈坐姿裸女〉（Seated Nude）

〈臥姿裸女〉（Reclining Nude）

之前，他興興然地從事女體雕像，後來，是因媒材的花費高，石頭、灰塵污染了肺，嚴重地影響了他的健康，所以，才放棄雕塑，專心於繪畫上。就這樣，他將大理石那種孤立與優雅的質感，轉到畫布上。當時，義大利盛行未來派（Futurism），他們認為創作應放在現代的發明與主體上，像機械、車子、科技等，只要跟傳統藝術的標準與主題牽上線的，譬如女性裸體，都該排除。對於這觀念的鼓吹，莫迪利亞尼怎麼反應呢？此訴求，他無法苟同，因為古典深植他血液中，怎能拋棄！於是，絕不跟這群人簽賣身契。而另一方面，對崇尚古典派的人來說，他的裸女又太挑釁，讓他們嚇了一跳，很難接受，因此，落的他既非古典，也非現代。

將雕刻與古典元素移到畫布上，他得衡量，什麼可保留？什麼該遺棄？思索如何在二度空間製造特殊的情色效果？在歷史上，斜躺女子的畫不少，其中，對一些經典之作，像義大利吉奧喬尼的〈沉睡維納斯〉（有關此畫，請看Chapter 5）、西班牙哥雅的〈馬雅〉、法國馬奈的〈奧林匹亞〉、塞尚與雷諾瓦（Pierre-Auguste Renoir）的裸女，他都熟悉得很。然而，心底想塑造一個很不一樣的形象，於是，從中抓取、思考、改善，結果呢？

挑戰的眼睛

吉奧喬尼的維納斯，真的睡著了，眼睛也閉上，如此沉靜；而深具爭議的馬奈〈奧林匹亞〉呢？當第一次亮相時，因描繪的人物是妓女，反換來眾人的抨擊，認為此身分不值得拿到台面上討論，更不該稱藝術，巧妙的是，她的眼睛睜得開開，直視觀眾，就因這點，一轉，從一名墮落的女子，變為自信、大方、有思想，從被動到主動，此觀念的逆轉，全在於那一雙「眼睛」。

莫迪利亞尼不照本宣科，他讓沉睡女子引起騷動，眼睛睜得大大的，中間像黑洞，當然一來取自於傳統希臘羅馬的雕像技法，二來，他喜愛的象徵主義非常強調眼睛，說那是「靈魂之鏡」，代表反思與觀察。而，莫迪利亞尼畫的這對眼訴說了什麼呢？他的裸女，瞪向前方，像在挑戰似的，但同時，又有一種盲目、莫名，真叫人緊張不知所措呢！

貼近抽象

吉奧喬尼、哥雅、馬奈、塞尚、雷諾瓦的裸女們，背景要嘛不是有美麗的風景，否則就有豪華的床單被褥，要不然也有些室內的裝飾，總之，是具像的，然而，莫迪利亞尼的情況不同，在這裡，那深棕、綠、黑，與白之物，表現的十分抽象，因為那是一片片有黑色輪廓的色塊拼湊而成的，我們可以用邏輯來猜測，那些應類似於床單、被褥、枕頭的東西，這全是簡化的結果。

甚至女子舒展開的身體，畫家去掉多餘的細節與紋路，用色的漸層來鋪陳，滑溜溜的質感，此手法，幾近了抽象。

這樣的簡化，也有意模糊女子的身分與地位，她們可能是奧林匹亞山上的女神、世間的貴族、為人妻、單身、專業人士，或少奶奶，也可能是名妓女，所以，形象介於女神與妓女之間，擺盪的幅度極大。

整個壓躺

畫裡的裸女，大多以對角線方向躺臥，同時，我們也可察覺到一個共同特點，那就是用厚布或被褥將她們的身體支撐上來。有關這方面，哥雅的〈瑪雅〉（有關馬雅，請看Chapter 7）最令他讚嘆，女主角在一沙發椅上，身後，有四個高低層次的綠色椅墊、白色蕾絲枕頭、與布墊，從左下至右上，累積築高，少女隨著這漸層的安排，揚起了手臂，平穩地躺著，朝我們這頭展現，對角線便自然形成。

莫迪利亞尼一改傳統的作風，不用這麼多物件墊高裸女；取而代之，他在她肩與背處放了一只綠枕（與瑪雅的枕頭同色），讓頭部與腰以下的軀體同水平，僅有胸部漲高一些，為此，加強乳房的圓潤、厚實、與身體的曲線；在此，視線的角度也做調整，如鳥瞰一般，從上往下，清清楚楚，有一目了然之感；也像攝影一樣，鏡頭拉得近，結果，女子整個壓躺，以很戲劇化的姿態，來佔據畫布。

雷諾瓦〔Pierre-Auguste Renoir, 1841-1919〕
〈風景中坐的沐浴者尤莉迪絲〉〔Seated Bather in a Landscape, called Euridice〕

臀部與屁股

當印象派畫家雷諾瓦邁入老年時，依舊愛畫少女的胴體，莫迪利亞尼也到他家拜訪，希望能從前輩那兒吸取智慧。雷諾瓦看著眼前這位年輕人，向他暗示：裸女的動人之處在於屁股。另一位藝術家塞尚畫的沐浴女子，莫迪利亞尼也非常欣賞，特別是她們身體的塊狀串聯，散發出女性陰柔之外的無限活力。但是，他怎麼也無法認同這兩位大師對女子屁股的迷戀，為此，他做了反擊。仔細瞧，在他的所有的裸女之作，從不描繪屁股。

不過，他承認臀部的重要性，大幅度的翹起是曲線的關鍵因素，就如《最美的倖存──美的科學》一書所說的，腰圍與臀圍之間的比例是女性全身上下性感與否的指標（有關腰與臀的比例，請看Chapter 5），他不但贊同，在畫裡，也特別強調這個部份，只是他所做的，不是從背後刻劃，而是從女子的正前方。

陰毛惹禍了

自亞當與夏娃以降，人因有了羞愧，對隱密處特別敏感，開始懂得遮掩，這樣的故事，這樣的畫面，反映了人的原罪（有關此，請看Chapter 2），許多藝術家在塑造裸女時，總不忘記用用葉子、果實、布、腿、手、特殊角度，或迂迴手法來掩飾，不讓觀眾直接看到陰部。然而「純真的」莫迪利亞尼卻犯了這個千年以來的大忌。

1917年年底，他的作品第一次在柏絲・威爾（Berthe Weil）美術館展出，這也是他此生唯一的個展，預展前一天，他一幅性感的裸女之作被掛在窗前，這惹上了大麻煩，老闆娘威爾被警察叫去質詢，做了一段有趣的對話，如下：

> 警察長：「我命令妳拿掉所有猥褻的東西。」
>
> 威爾：「但有一些藝術行家卻不這麼認為。」
>
> 警察長（臉紅了）：「但是那些裸女……她們有毛……毛……髮。假如妳不聽我的命令，不遵照我所說的立即拿掉，我將派一群警察到妳那裡，拆掉所有的東西。」

全是陰毛惹的禍，威爾說的沒錯，真正行家不會指稱這些畫猥褻，對莫迪利亞尼來說，過去展示裸女，有道德上的考量，導致觀看她們時，對性產生一種難以解放的壓抑。他認為裸女不該是私底下幻想或沉醉，而應公開亮出來，他不明白為什麼有人會反對。

快照的特徵

從他生涯的初始，到三十六歲過世，正逢十九世紀末與二十世紀初，攝影技術成了一股擋不住的風潮，他也很清楚，這對許多藝術家構成了威脅。像到巴黎發展的荷蘭畫家梵谷對此新玩意兒一直抵抗、排斥；而莫迪利亞尼認為很具挑戰性，採取迎接的態度，因此，他借鏡了攝影的技巧。

他的裸女之所以性感，不只是顏色、角度、姿態、背景等巧妙地鋪陳，更關鍵的是，他的裁剪功夫，怎麼說呢？我們可以觀察，這與藝術史上的全身、完整的裸女很不一樣，倒有攝影的近距離拍攝效果，不但逼得很近，身體的頭、手、手臂、腿也都被切掉了，彷彿女子將要衝出畫框似的，簡直霸佔了觀者的眼睛，這樣緊湊的手法，十分創新，在此，我們真體驗到了油畫女體的革命。

全然的情色主義

莫迪利亞尼的裸女，如沐浴在暖陽中，身體整個舒展、釋放，沒有任何的隱藏，同時，又如能量巨大的石頭雕塑，性格已被凍結起來，她不再是真正的女人，而是抽象式美的外型與觀念，表現的是不保留的、懸之未決的、濃烈的、永恆的性感。換句話說，全然的情色主義。

DO藝術01　PH0122

裸女的風情萬種

作　　者／方秀雲
責任編輯／林泰宏
圖文排版／秦禎翊
封面設計／王嵩賀

發 行 人／宋政坤
出　　版／獨立作家
　　　　　地址：114 台北市內湖區瑞光路76巷65號1樓
　　　　　電話：+886-2-2796-3638　傳真：+886-2-2796-1377
　　　　　服務信箱：service@showwe.com.tw
　　　　　http://www.bodbooks.com.tw
印　　製／秀威資訊科技股份有限公司
　　　　　http://www.showwe.com.tw
展售門市／國家書店【松江門市】
　　　　　地址：104 台北市中山區松江路209號1樓
　　　　　電話：+886-2-2518-0207　傳真：+886-2-2518-0778
網路訂購／http://www.govbooks.com.tw
法律顧問／毛國樑　律師
總 經 銷／時報文化出版企業股份有限公司
　　　　　地址：333桃園縣龜山鄉萬壽路2段351號
　　　　　電話：+886-2-2306-6842

出版日期／2013年10月　BOD一版　定價／800元

|獨立|作家|
Independent Author

寫自己的故事，唱自己的歌

裸女的風情萬種/ 方秀雲著 -- 一版. -- 臺北市：獨立作
家, 2013.10
　　面；　公分. --（DO藝術；1）
　BOD版
　ISBN　978-986-89853-5-3（精裝）

　1.人體畫 2.裸體 3.畫論

947.23 102016762

國家圖書館出版品預行編目

讀者回函卡

感謝您購買本書，為提升服務品質，請填妥以下資料，將讀者回函卡直接寄回或傳真本公司，收到您的寶貴意見後，我們會收藏記錄及檢討，謝謝！如您需要了解本公司最新出版書目、購書優惠或企劃活動，歡迎您上網查詢或下載相關資料：http:// www.showwe.com.tw

您購買的書名：_____

出生日期：_____年_____月_____日

學歷：□高中 (含) 以下　　□大專　　□研究所 (含) 以上

職業：□製造業　□金融業　□資訊業　□軍警　□傳播業　□自由業
　　　□服務業　□公務員　□教職　　□學生　□家管　　□其它_____

購書地點：□網路書店　□實體書店　□書展　□郵購　□贈閱　□其他

您從何得知本書的消息？

　　□網路書店　□實體書店　□網路搜尋　□電子報　□書訊　□雜誌

　　□傳播媒體　□親友推薦　□網站推薦　□部落格　□其他_____

您對本書的評價：（請填代號　1.非常滿意　2.滿意　3.尚可　4.再改進）

　　封面設計____　版面編排____　內容____　文／譯筆____　價格____

讀完書後您覺得：

　　□很有收穫　□有收穫　□收穫不多　□沒收穫

對我們的建議：_____

11466
台北市內湖區瑞光路 76 巷 65 號 1 樓

獨立作家讀者服務部　　　　收

..

姓　　名：＿＿＿＿＿＿＿＿＿　年齡：＿＿＿＿＿　性別：□女　□男

郵遞區號：□□□□□

地　　址：＿＿＿＿＿＿＿＿＿＿＿＿＿＿＿＿＿＿＿＿＿＿

聯絡電話：(日)＿＿＿＿＿＿＿＿＿＿　(夜)＿＿＿＿＿＿＿＿＿＿＿

E-mail：＿＿＿＿＿＿＿＿＿＿＿＿＿＿＿＿＿＿＿＿＿